U0107786

水彩技法·色彩与线条

［英］格伦·斯库勒　著

刘　洋　刘广滨　译

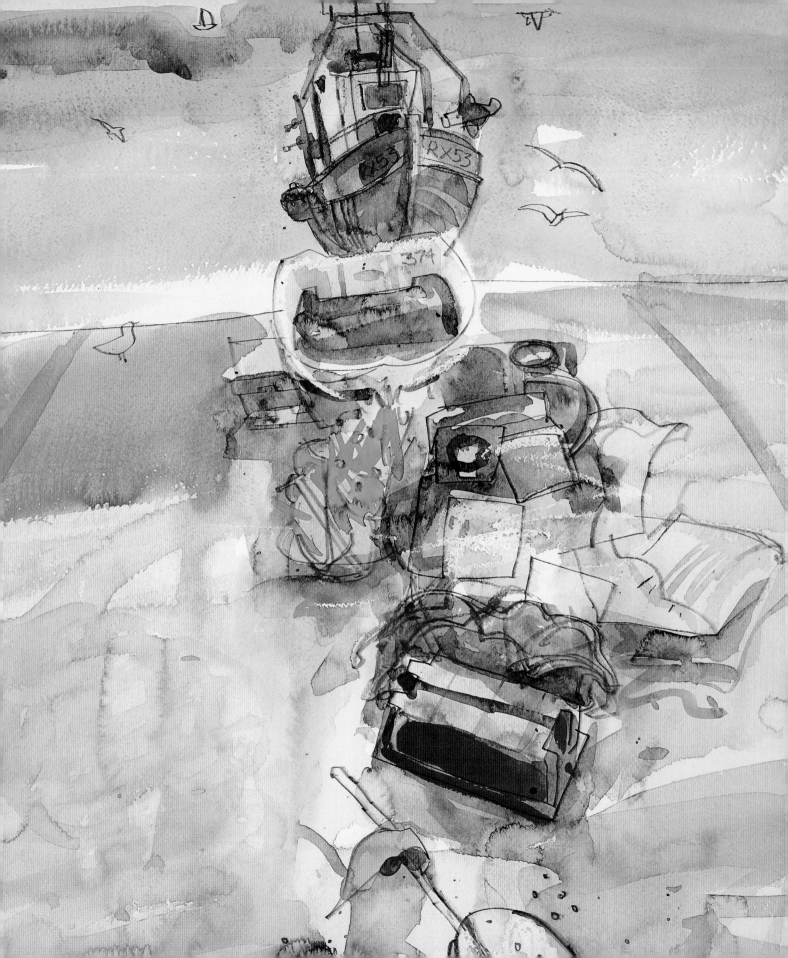

水彩技法·色彩与线条

［英］格伦·斯库勒　著

刘　洋　刘广滨　译

广西美术出版社

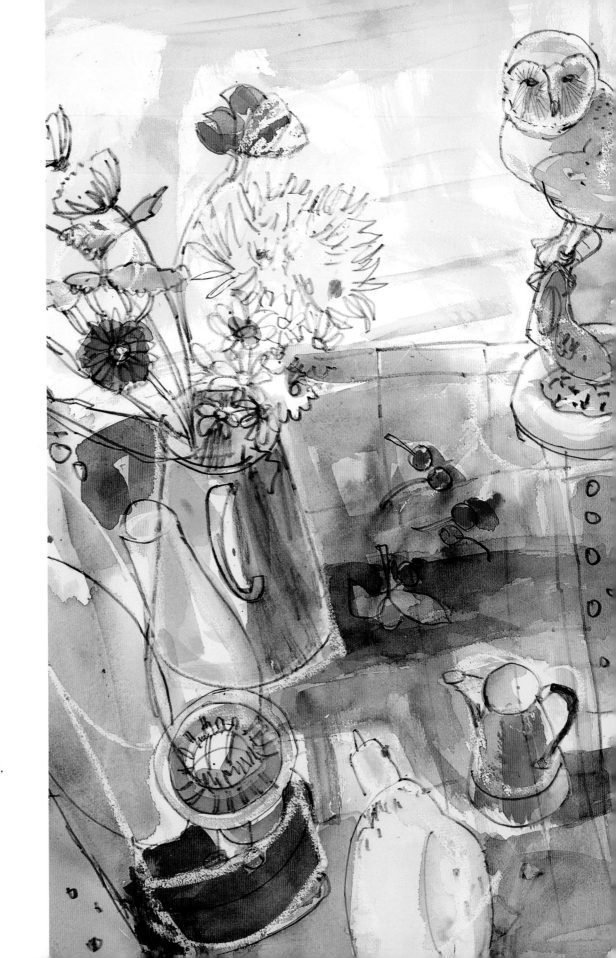

献给卡洛尔、金和劳拉

第2页
船只和钓鱼用具，黑斯廷斯
水彩画，贝罗尔牌水溶性铅笔，
油画棒，获多福牌冷压纸，
77 cm × 53 cm，画家自藏

目 录

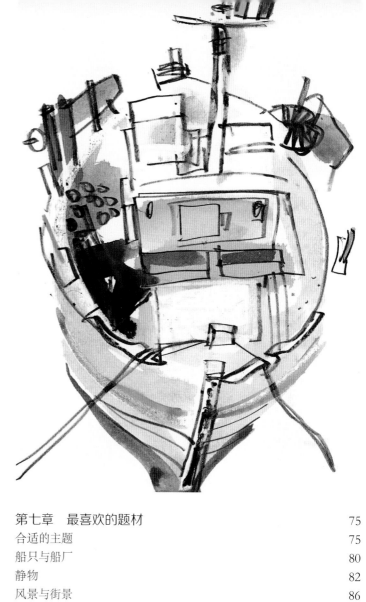

左页图

粉红色桌布

水彩画，贝罗尔牌水溶性铅笔，获多福牌冷压纸，白色油画棒，71 cm × 53 cm，画家自藏

右上图

小船，西西里

水彩画，保罗·阿尔比牌手工制作皮面水彩速写本，白色油画棒，水溶性铅笔，30 cm × 23 cm，画家自藏

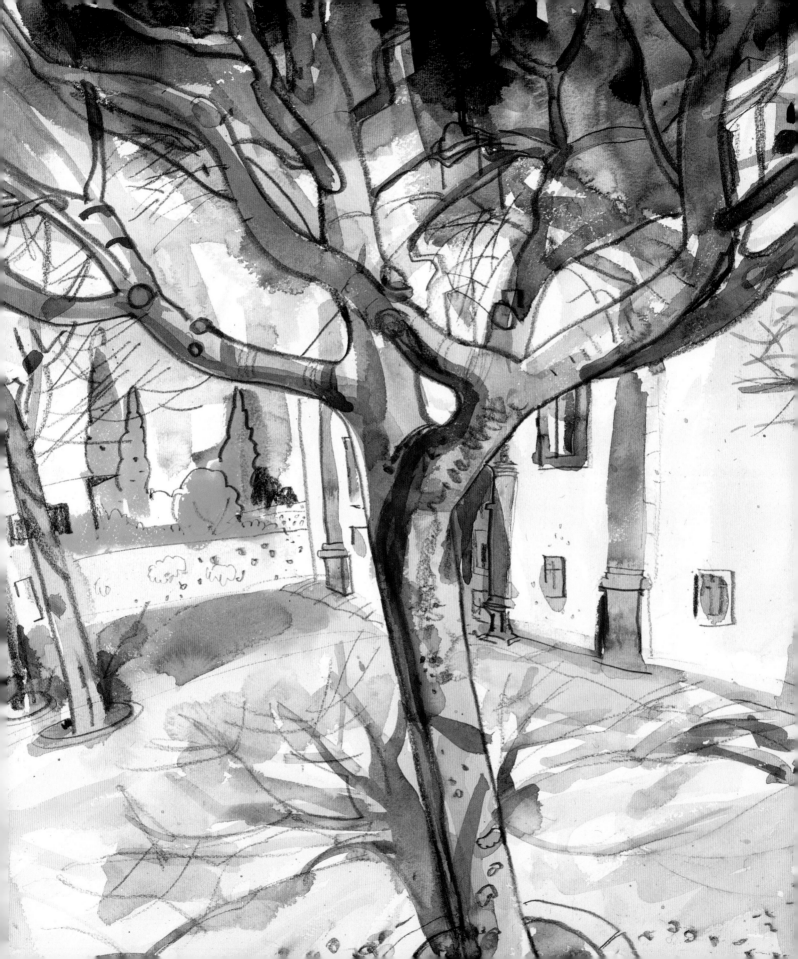

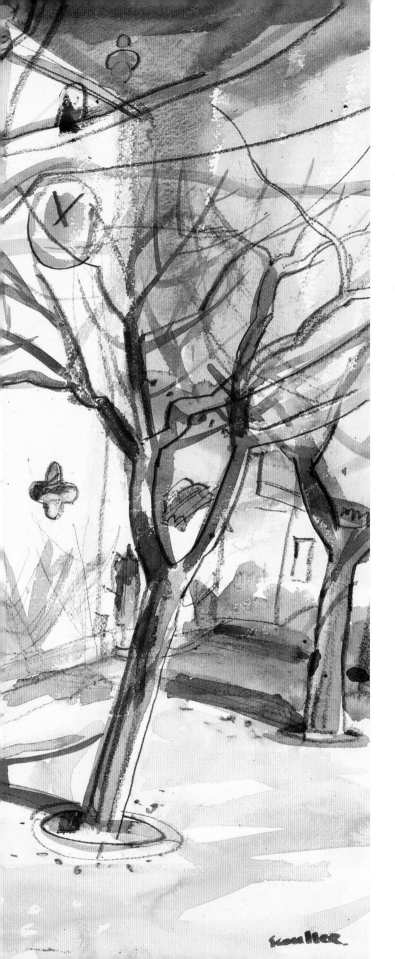

水彩概述

"水彩画是遨游于生活中的哲思，是一面心灵的镜子。让水彩画随性绽放，绚丽多姿！"

——无名氏

　　一提起水彩画，固守成见的当代画家们往往不屑一顾。在他们眼中，水彩画只是"业余人士"或"绘画爱好者"的玩意儿。这些偏见明显罔顾事实。回看英国绘画史，透纳（1775—1851）、柯特曼（1782—1842）、桑德比（1731—1809）等绘画大师，早在十八、十九世纪就开始用水彩来描绘风景了。之后，随着"风景画"这一绘画题材的流行，人们逐渐接受了水彩画这种绘画形式。正因为这些水彩画前辈们简化了作画方式，摆脱画架、画布和其他笨重画材的束缚，才使得后人能告别四壁环绕的作坊，将整个世界都变成了他们的"画室"！

教堂，大梅希略埃拉，阿尔加维，葡萄牙
水彩画，铅笔和油画棒，获多福牌300克冷压纸，
53cm×71cm，私人收藏

　　站在美丽的教堂前，面对冬日里的枯枝，我无法退得更远去构图，却又想把整个场景都纳入画面中。虽然画下的是大广角的透视畸变，但我还是挺喜欢这种极具张力的画面效果。

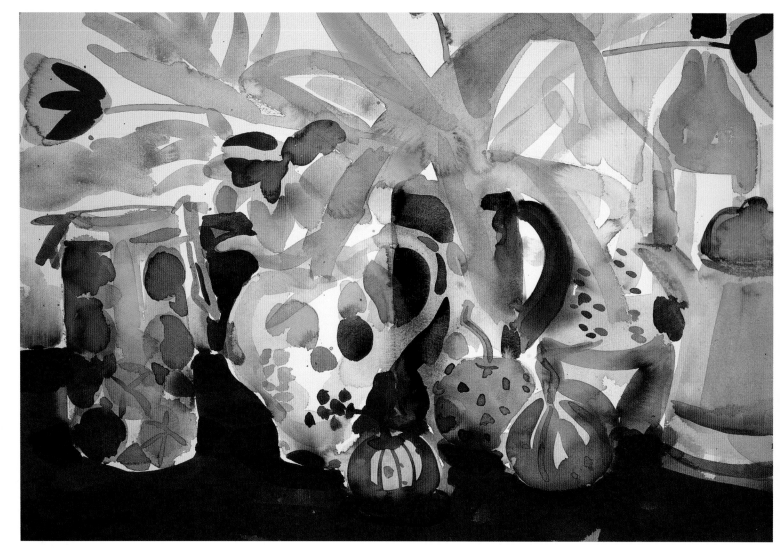

五彩陶罐

水彩画，获多福牌300克冷压纸，
53 cm × 71 cm，私人收藏

这是一幅较早期的水彩作品，画面是艳丽的色彩和图案。我绘制前并未打底稿，只凭感觉先用大刷子蘸上水彩颜料快速铺了大模样，然后用小笔以点状笔触画出罐子上的图案和各种水果。

水彩画是一种较难把握的绘画形式。水彩画在绘制的过程中，具有其自身的突出特点，一旦画错便难以修改。但这种"将错就错"又随机应变的作画过程，正是水彩画的迷人之处。作画时，无论是出现意外的笔墨、滴落的水迹、逃逸的色彩还是飞溅的颜料，当它们融入画面后，往往会给人以惊喜。正如大卫·霍克尼所说："失误无需掩饰，正确自在其中——除非你像画油画一样画水彩。"但是，也不必如弗朗西斯·培根说的那样："我的创作可以用上旧扫帚、烂毛衣和所有稀奇古怪的东西当工具。"当然他指的是画油画，所以不适宜用来绘制水彩画。但是谁知道呢，我也没这样干过。

水彩画的成功之道，就是如何恰到好处地控制画面，这是一门平衡的艺术。一方面，画家要任由水彩颜料在纸面上自然流动；另一方面，他又得小心拿捏其流动的适度分寸。把握好这种微妙的平衡是很困难的，可是一旦成功其效果让人拍案称奇。再也没有其他画种像水彩画这样，能在画面中表现出如此通透的水性韵味了。

扎实的写生功底

"当一个人从四楼窗户坠向地面时,如果你不能在他落地前快速地画下来,你就别想成为大师。"

——欧仁·德拉克洛瓦(1798—1863)

20世纪60年代末至70年代初,我在格拉斯哥艺术学院接受过相当正规、严格的绘画训练,尤其是在传统素描表现方面,这段经历让我受益终生。

素描的确太重要了,因此我一直坚持每天用素描来练笔。可是,现在的美术教学对素描训练并不重视,结果导致学生普遍缺乏这一基本素养,非常可惜!学校里一味强调表达个人的观念和想法,忽略了学生实实在在的手头功夫。老师宁愿让学生把日常生活写下来、把人体模特拍下来,而不是用画笔画出来。然而,不管学生将来进入到视觉艺术的哪一个领域,他们眼的观察力和手的表现力才是立足之本,这也是美术教学目标的重中之重。真不知道任课老师们什么时候才能明白这个道理。也许,当今许多老师并没有受过正规的传统绘画训练,或者他们根本就对此毫无兴趣,认为传统绘画早已过时、跟不上时代!

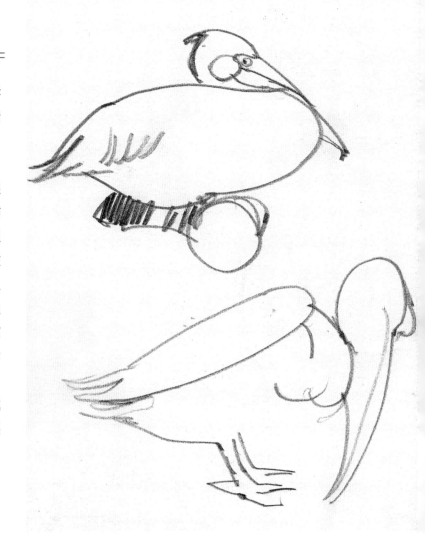

鹈鹕,伦敦动物园
施泰特勒牌4B铅笔,哈尼慕勒牌速写本,
29.7 cm × 21 cm,画家自藏

动物很少静止不动,所以捕捉鹈鹕的神态颇具挑战性。它们优美的形体仿佛高迪埃·布泽斯卡的雕塑。这是我在动物园里诸多速写中的两张,还得感谢两只鸟儿一动不动地配合。

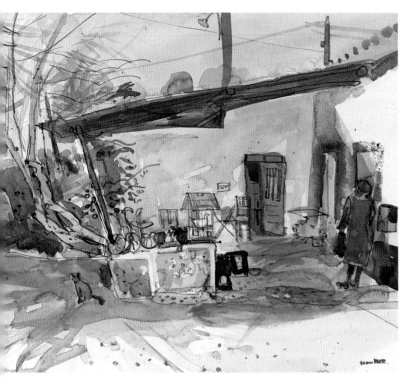

鸟和猫，法拉仇，阿尔加维，葡萄牙
水彩画，贝罗尔牌水溶性铅笔，获多福牌300克冷压纸，53 cm × 71 cm，私人收藏

我又一次无法远退进行构图，结果导致所画的树木和其他景物的边缘呈现明显透视畸变。冬日里阳光不停地变换，我先用深蓝色调入紫红来确定主要景物暗部的色彩，以白色油画棒留出鸽子和白墙，然后用铅笔来确定树木枝杈的位置，并用小刷子将它们画下来。

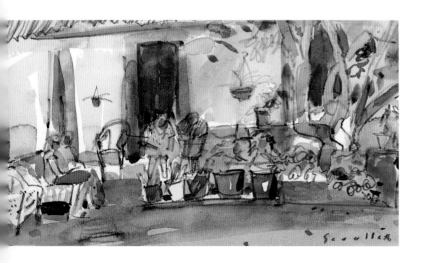

对话，法拉克，葡萄牙
水彩画，贝罗尔牌水溶性铅笔，白色油画棒，获多福牌冷压纸，23 cm × 42 cm，私人收藏

灵感之泉

我很钦佩那些能熟练使用单纯线条来作画的艺术家，像亨利·马蒂斯（1869—1954）、埃贡·席勒（1890—1918）、亨利·高迪埃-布泽斯卡（1891—1915）、劳尔·杜飞（1877—1953）、奥古斯特·罗丹（1840—1917）、本·尼科尔森（1894—1982）和乔安·厄德利（1921—1963）；还有我在美术学院学习时的老师，亚历山大·高迪（1933—2004）、邓肯·山克斯（1937— ），以及利昂·莫若可（1942— ）。他们都深谙线条的表现力，从他们身上我学会了使用线条这种最简便的手段去描绘形体。

至于在水彩画中如何将色彩和线条有效地融为一体，则是得益于我多年的水彩画创作经验。我早年的作品都是纯水彩，既没有事先打底稿，也没有在后期勾线条。后来我不满于此，开始尝试融入不同的绘画材料，比如油性颜料、透明水彩、蜡笔和水粉颜料等。总之我极力寻找最佳的表现效果。我热爱画水彩画，爱它释放激情的过程，爱那在过程中带来的神奇体验。

正因为如此，这本书并非是作为绘画教程来编写的。它不是那种"如何画好蓝天白云的A、B、C"指南，而是一本让学习者实现自我体验的书——希望读者从中发现有趣的心得和有用的方法，感受到水彩画的精彩和美妙！

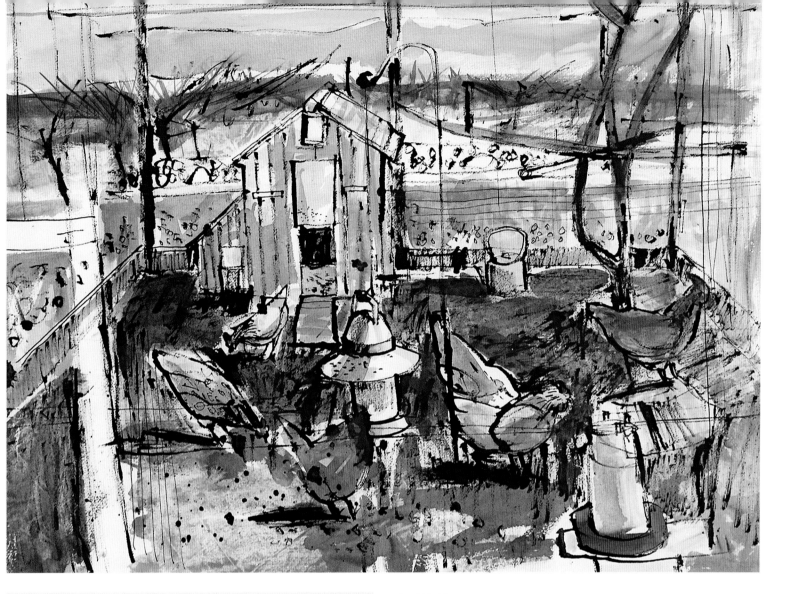

冬季养鸡场

水彩画，浓墨汁，吸墨纸，枯枝，获多福牌 300 克冷压纸，53 cm × 71 cm，画家自藏

　　这是我的小试验：用蘸着墨水的树枝在滋润的色层上作画，以前我也用竹笔这样干过。说到底，素描的本质就是做记号、打标识，只要能够储墨的东西都可以用来当笔画素描。至于吸墨纸，我将其按在画面的颜料上，呈现很多有意思的效果。这幅画是在寒冬中画成的，颜料干得比较缓慢，这时（我总会随身携带的）吸墨纸就派上了大用场。

海滩人物，科利乌尔

乙烯尖头笔，鼹鼠皮牌速写本，21 cm × 29 cm，画家自藏

　　这是小速写本上的细节特写。因为本子不大，我得不动声色地在人多的海滩上作画。一支笔、一个小本子，人物的肢体动态尽显纸上。

基本画具和纸张

> "手，百器之本也。（工具再好，还靠手巧。）"
>
> ——亚里士多德（公元前384—前322）

　　画具是画家的好帮手。只有细心保养你的画具，才能使它长久伴随着你。如果弃画具于不顾，就常有更替之虞。尤其是画水彩用的笔，质量好的往往都很昂贵，要不然一支黑貂毛笔就不会要价上千。有时我在外地旅行作画，经常全情投入其中而忘乎所以，便顾不上打理自己的画具，结果总是后悔不已。注意，千万不能总是把笔刷留在水盆里泡着，长此以往清漆笔杆就会被泡得开裂、发黑，最后变成朽木一根！

我的新颜料盒

水彩画，贝罗尔牌水溶性铅笔，油画棒，获多福牌300克冷压纸，41 cm × 39.5 cm，画家自藏

　　这是一幅快速绘制、色彩讨喜的作品，画的是我新买的小黄铜牌颜料盒。品牌主人约翰·赫特力选用纯铜材料为客户独家定制。他还生产其他很多款式的颜料盒供客户挑选，可以是六色小盒，也可以是多色大盒，总之只要你愿意增加一点费用，就能定制到你想要的款式。这个颜料盒的外观按我的要求保留了天然铜的颜色，既好看又好用。

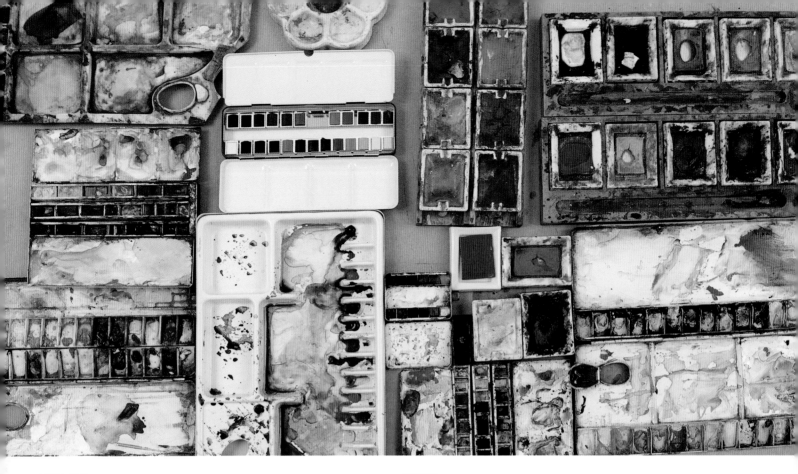

我的画笔

这是我平时所使用的画笔照片。这其中，最不可或缺的就是那把大号刷子、那支埃斯科达牌圆头貂毫笔，以及那支小号尖头貂毫笔。拥有大、中、小这三支画笔，画什么都难不倒我。

调色板

这是我多年来使用过的调色板，各式各样的都有，从小型号到大型号一应俱全——这些都是温莎牛顿牌和比利时的布洛克斯牌。大号搪瓷调色盘专门应对作大画使用的大刷子。

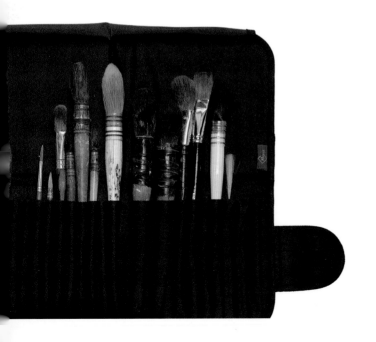

画笔的护理

几个实用的小贴士：

- 湿画笔不能捂着，否则就会发霉。
- 画笔使用过后要塑形，尤其是貂毫笔。要么让它们自然晾干，要么用吸水纸吸干。
- 每年都要大保养一次，特别是高级的貂毫笔，往笔毛上滴些护发素，然后洗净收好。这样的护理过后，你的画笔就会焕然一新。

午睡，科利乌尔，法国
水彩画，6B铅笔，获多福牌速写本，300克冷压纸，
26 cm × 29.5 cm，画家自藏

　　我喜欢画家人，但是她们却不太愿意为我当模特。当时，她们都被地中海的烈日晒得够呛，正打起小盹，这对我是天赐良机。沙发的颜色也随着光线的变化，由粉红色到淡紫红色。

　　有些画家喜欢用便宜的松鼠毛刷子调色，用高级的貂毫笔来作画。如果你时间充沛，自然可以从容不迫地作画。但是我还是倾向于快速流畅、自然而然的作画方式。

　　携带画笔的方式要讲究，如果随便往兜里一扔很容易将笔损坏。在我多年的实践中，曾经先后使用过铁笔筒子、塑料笔盒和帆布笔袋来存放画笔。但我发现最好用的是竹笔帘和笔夹子，用它们来装画笔很方便、很有条理，让你在紧凑的作画过程中从容找笔和换笔。

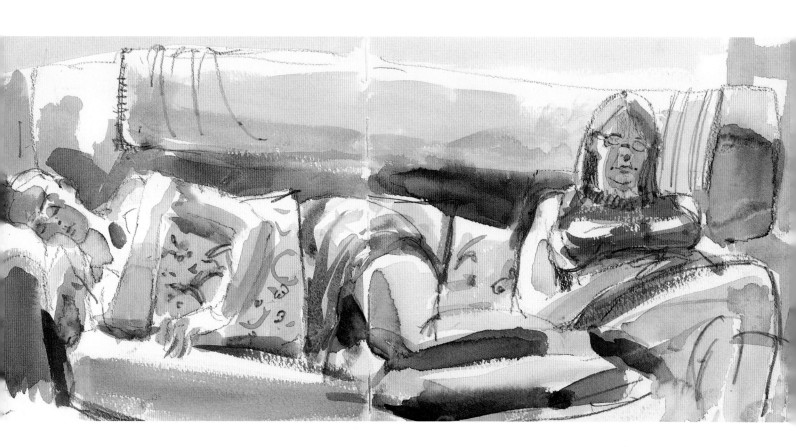

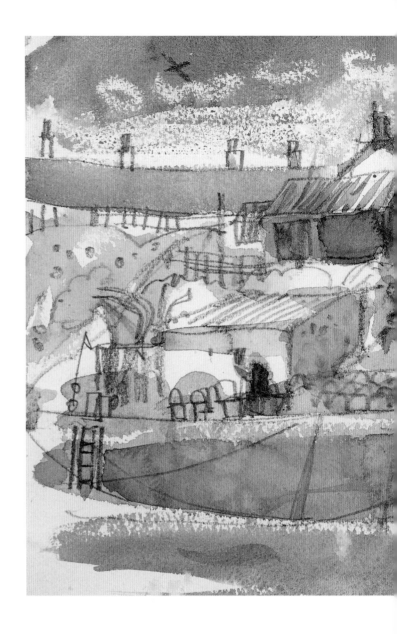

小港和小屋，圣阿布斯

水彩画，3B铅笔，获多福牌速写本，300克冷压纸，26cm × 29.5cm，画家自藏

为了回画室完成几幅大型油画，我在圣阿布斯画了许多这样的小品。我要的不是对景物的全盘记录，而是对现场的构思和取舍。我挺喜欢这种场面：残旧的小港上堆着渔具和杂物，小船在水中摇晃，衬以渔夫的小屋为背景。我先用铅笔打稿，再上一层淡彩。这幅速写尚未完成，但还是抓住了大的氛围。

笔夹子

这两张照片里是我新添置的旅行笔夹子，双拉链双隔层，能装下64支铅笔和钢笔，这比伸手进笔盒里乱翻舒服得多了。

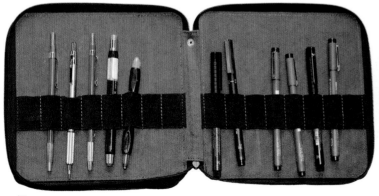

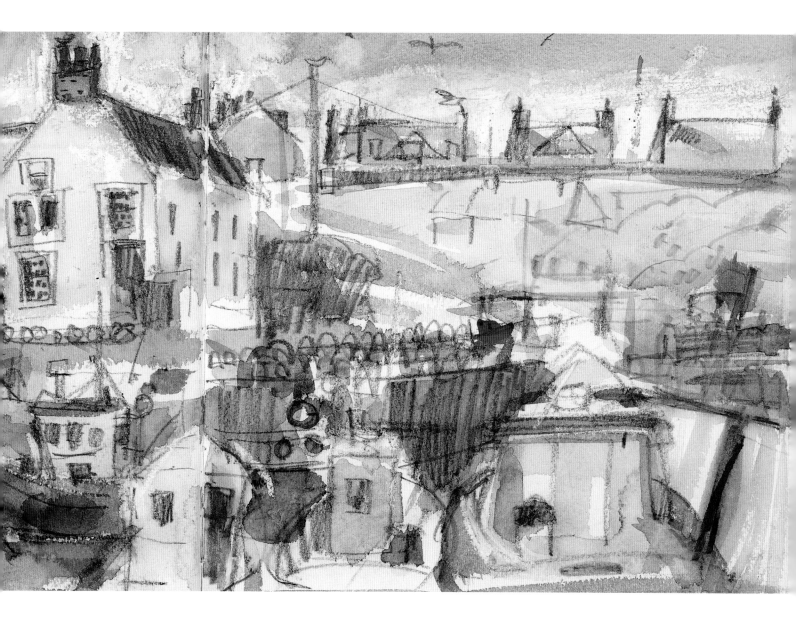

　　选用什么类型的纸，那得看你打算怎么画，或者想要画出怎样的效果。我就偏爱冷压纸，这类粗面纸方便我干湿结合地使用水彩、铅笔和其他综合媒材。但是，我不喜欢细面纸（热压纸），它不适合我的作画习惯。一般来说，喜欢使用又细又尖的笔、习惯于大量表现细节的画家，就会倾向热压纸或光面纸。我想强调的是，绘画本身并没有统一规则可言，我们只有反复、大胆地去尝试不同的画法，才能找到最适合自己的纸。

　　至于画水彩所使用的画笔种类就太多了，干笔包括普通铅笔、彩色铅笔、碳铅笔、炭笔、炭精棒、蜡笔、色粉笔等，不胜枚举；湿笔则包括各式各样的水彩笔、毡头笔、美工笔、水性笔、钢笔，甚至毛笔等。无论是用来打稿还是上色，上述的画具在我作水彩画时都使用过。归根结底，如果你需要用不同画法来表现，那么就放手去组合、搭配。虽然简单的组合往往效果最好，但是也没人敢说复杂的组合就棋低一着。关键是去尝试、去犯错、去总结。

户外写生装备

"当我们追求艺术之至美时，请记住这是画家在与自然之间的较量。就像描绘阳光时，我们选用黄色和白色颜料来表现，而这两种颜料都是用棕土和煤烟生产制作的。"

——约翰·康斯太勃尔（1776—1837）

有时我会想，假如透纳和康斯太勃尔面对今天市场上如此眼花缭乱的绘画器材，他们会如何应对？简直不敢想象。

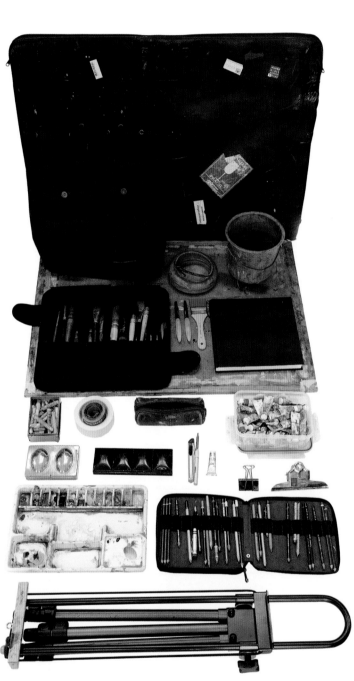

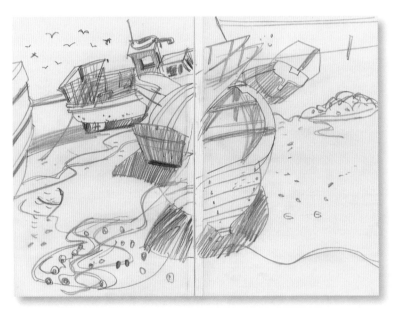

左

这是我出门作户外写生时携带的器材。除了画架和画板，一个帆布包就能装完。

船坞，圣卢西亚，葡萄牙

哥达牌自动铅笔，3B笔头，乔琴·威美牌速写本，22 cm × 30 cm，画家自藏

这是一幅由两页纸组合在一起的小速写。我发现，让线条肆意穿越于两页纸之间的感觉真好，这比强行把构图压缩起来要自在得多。

船坞，圣卢西亚，葡萄牙

水彩画，贝罗尔牌水溶性铅笔，油画棒，获多福牌冷压纸，53 cm × 71 cm，私人收藏

小船上那曲曲折折的轮廓线把我的视线引向背景中的大船。这地方与其说是造新船的，倒不如说是收破船的。那些巨大的旧船虽然饱经沧桑、满是岁月痕迹，但却具有一种魅力，让我设法用各种手段把它们都画下来。

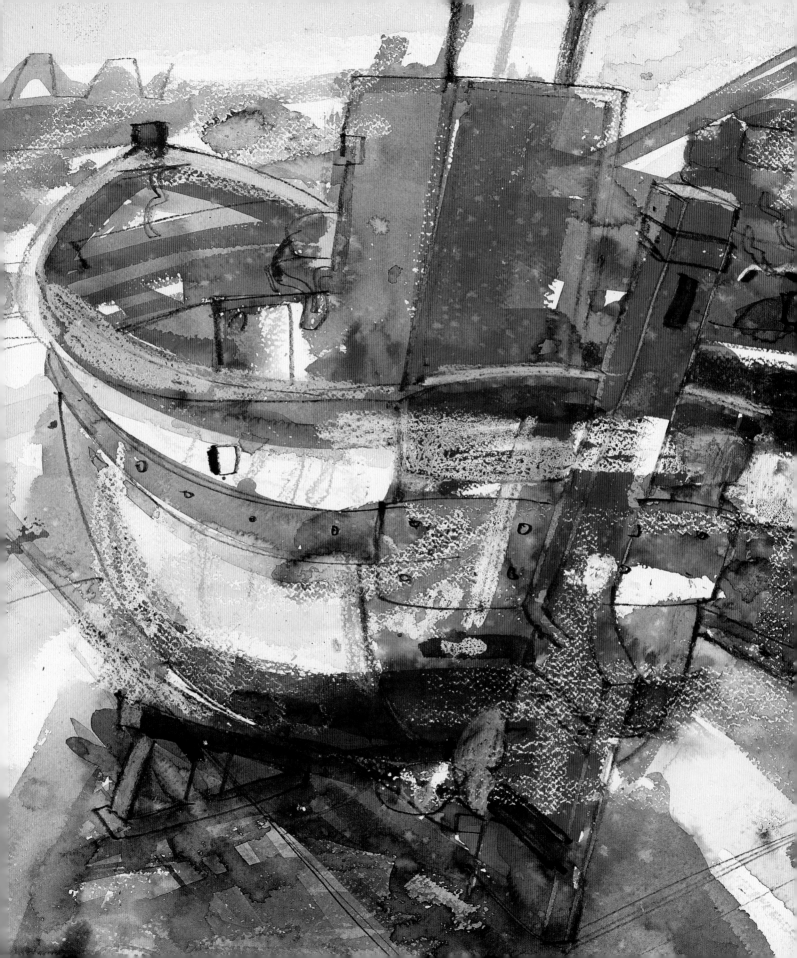

探索水彩

"修习一技，但求纯熟，不求精巧，以熟能生巧也。
（反复练习能够精进技艺。只管埋头苦练，假以时日，你便会成为高手。）"

——保罗·高更（1848—1903）

作画之始，我从不预设自己该使用哪一种方法、哪一种技巧这类问题。只有当我明确了画什么和怎么画的时候，才决定采用什么样的手段去应对它。八岁那年，亚当叔叔把画笔和颜料作为生日礼物送给了我，还在速写本上教我画画。从那时起，我就爱上了画画，也爱上了摆弄画具。

两只小红船，阿尼斯顿，西开普省，南非
水彩画，贝罗尔牌水溶性铅笔，油画棒，获多福牌300克冷压纸，53 cm × 71 cm，私人收藏

这幅作品描绘了船只躺在船架上的状态。我主要采用了蜡笔留白和吸墨纸这两种办法来塑造船体身上的纹理及风吹雨打留下的痕迹——油漆剥落、锈迹斑斑。随着描绘的深入进行，我发现了画面船体上的抽象语言很棒。于是我继续发挥，把背景也尽量简化，烘托出旧船形象的庄重和巍然。

那一刻我记忆深刻：在亚麻仁油的气味中，我目瞪口呆地看着他像变魔术般地画出了一幅我的小肖像。就是从那时起，我对画画着了魔。

尽管有些画家会在纸上画油画，但普通纸和油彩放在一起并非最佳拍档（我叔叔只是希望激发一个孩子的绘画热忱，他的确成功了）。所以，无论是表现一个想法、一个场景，还是一束光线，都要好好挑选作画的媒介和载体。当然比这更重要的，是去体验你作画的探索过程。

我虽然不是一个最纯粹的水彩画家，但是使用水彩工具作画却也相当娴熟。我不主张对水彩画创作的方法和材料做过多限制。

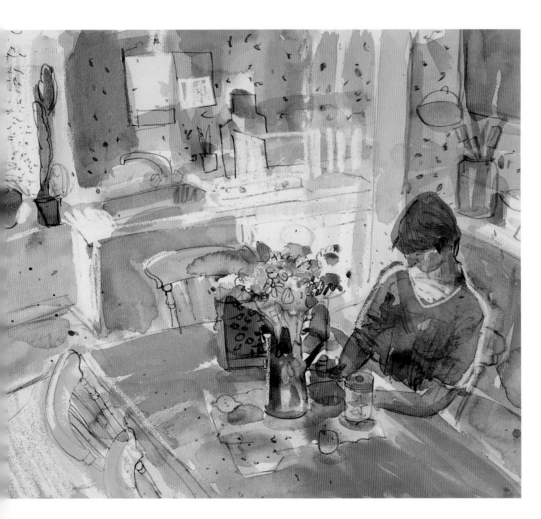

厨房餐桌，小山农场，赫尔福德
水彩画，贝罗尔牌水溶性铅笔，油画棒，获多福牌300克冷压纸，53 cm × 71 cm，私人收藏

能把画画当成一种职业，而且有机会大笔花钱周游世界，去观察、记录、思考，对我来说真是太幸运了！有趣的是，写生回来总有人问我："假期过得如何？"因为抱着创作的目的，往往又有展期临近，我从没觉得自己是去度假的。就算是新婚蜜月期间，在美丽的克利特岛上，我和同是画家的太太卡洛尔，也都终日笔不离手。到世界各地旅行，固然令人激动不已、创作欲望强烈，但是，就算在家不远之处，同样也能找到动人的素材。在旧住宅翻新的档口，我们住进了租来的农舍，我便在农舍的厨房里画了这幅画。

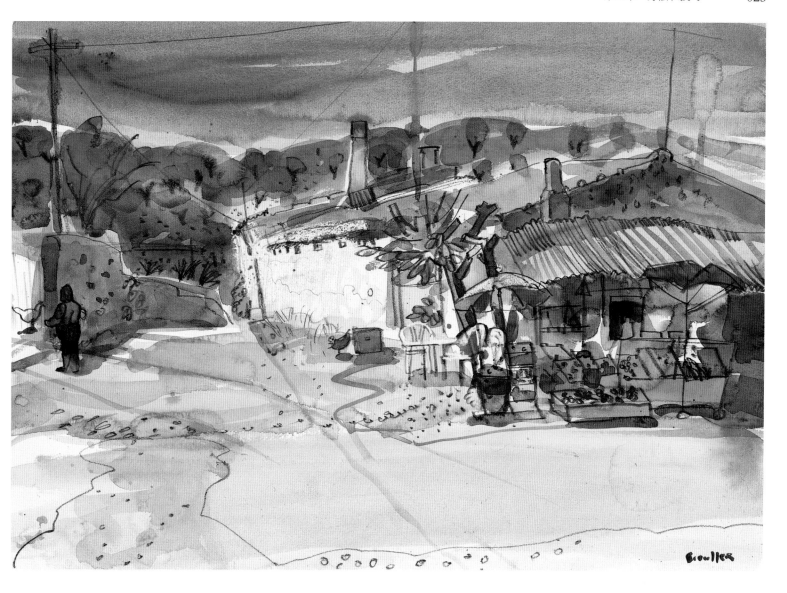

混合媒材

　　在纸上作画之前，一定要弄清楚各种绘画媒材的性能和规律，不能一味求多、求新，因为有些画材制造商总是琢磨着用新产品的噱头来掏空我们的钱包。对我来说，在一幅画中对媒材进行综合运用，就是想检验和尝试不同效果，偶有成功的画面效果，也多半是意外得来。作画的过程中，面对湿漉漉的纸，一旦激情澎湃，很容易乱了方寸，造成画面失控。但是，有时也因此形成了某种特别的画面效果，我觉得也挺好。

路边小摊，法拉柯，阿尔加维，葡萄牙
水彩画，贝罗尔牌水溶性铅笔，油画棒，获多福牌300克冷压纸，53 cm × 71 cm，私人收藏

　　每当独自驾车驶过国外公路，我恨不得在每一处美景前都能驻车写生作画。一般这样做是不太可能的，但这一次大路宽阔，来往的车也不多，于是我架起画板画了个痛快，不用担心被车撞翻。

的确，人们总是在努力的追求和实践中成长起来的。不断地犯错与总结，让你每次提起笔来都更加成熟。绘画是人与人之间的思想交流和传递，因此在这本书中，我展示了各种绘画媒材的综合运用。它们中有一些是按计划进行的，而有一些却是偶发的。

当然了，我还是经常提醒自己尽量避免浪费纸张和颜料。

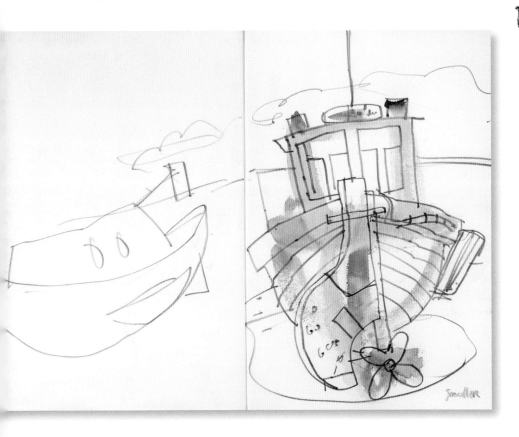

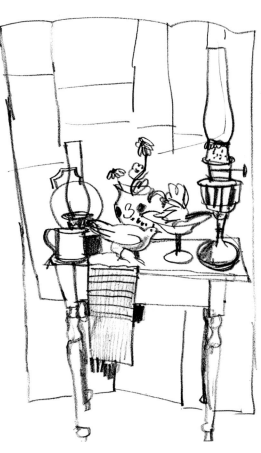

小舟，圣温琴佐，意大利
水彩画，贝罗尔牌水溶性铅笔，油画棒，约翰·珀塞尔牌冷压纸水彩速写本，42 cm × 60 cm，画家自藏

　　这是一张正面构图的快速写生。当时我就想，究竟该继续深入还是就此打住呢？现在看起来，还好我选择了后者——线条的均衡感和点到即止的色彩效果，这些都使画面显得简洁而凝练。

桌面
哥达牌自动铅笔，6B笔芯，罗伯森·布歇牌速写本，画家自藏

　　在开始画大型静物前，我经常变换角度画些草稿，以求最终构图的完美。这是这些草稿中的一张。

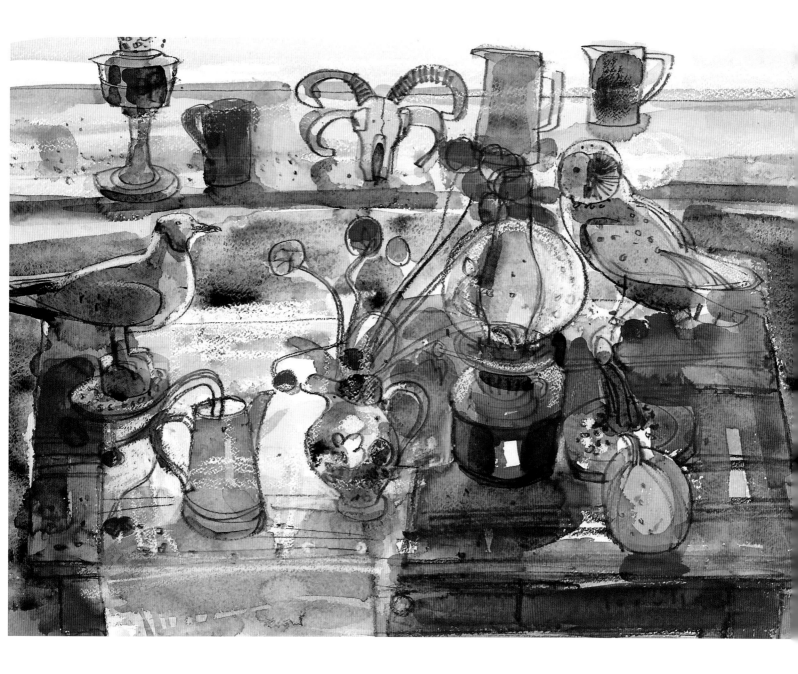

有猫头鹰的原木桌

水彩画，贝罗尔牌水溶性铅笔，油画棒，获多福牌300克冷压纸，
53 cm × 71 cm，私人收藏。

　　这是一幅有点"摆"的作品，这些静物都是经过我安排布置的。
我喜欢观察四周的物件，期待着"偶遇"一些静物素材的场景。一旦
碰不上的时候，我只好自己动手，把多年来旅行搜集的藏品"摆"上

一番。桌子、椅子和画室的地板都能构成背景，我选择了红漆木桌子
和一扇窗户作为背景。这张桌子曾经被我漆成黑色、白色、蓝色、黄
色和绿色。现在，桌子的红色调主宰了整个画面的气氛，就像天空的
色调会主导一张风景画的气氛一样。

范画：蓝色背景的静物

说明

　　我画的这幅静物采用竖构图，画面包含三大区域：上半部是一块大面积干净的背景色；中间是由许多物体和小色块占据的主体部分；前景布置了一些图案花纹，这样既可以引导观者的视线，又能够稳住画面的底部。成功的构图要具备松与紧的节奏感，留白的"松"不单是为了衬托主体物和前景的"紧"，更是为了让观者的视觉得到休息。如果到处都"紧"的话，画面看起来就很发"闷"。

媒材

- 白色、绿色和粉色油画棒，贝罗尔牌水溶性铅笔。
- 水彩色：紫红、温莎牛顿红、镉黄、佩恩灰、群青。
- 水彩笔：10号、12号松鼠毛刷（露丝玛丽牌），12号和16号紫貂毫笔（埃斯科达牌和奥普蒂玛牌）。
- 获多福牌300克冷压纸，53 cm×33 cm。

第一步

　　首先，我使用白色油画棒大致绘出最亮的两个物体——花瓶和反光的灯罩。这样处理有两个作用，既保留了高光的白色，又创造出纹理的趣味。然后，我开始用三种主要颜色迅速铺满画面中的主体区域，这个过程的要点是：用水饱满、用色量少、快速平涂。这一阶段不必担心颜色之间相互碰撞，只要画面中能够呈现出水彩画特有的水性韵味，偶然效果往往也会带来意外惊喜。

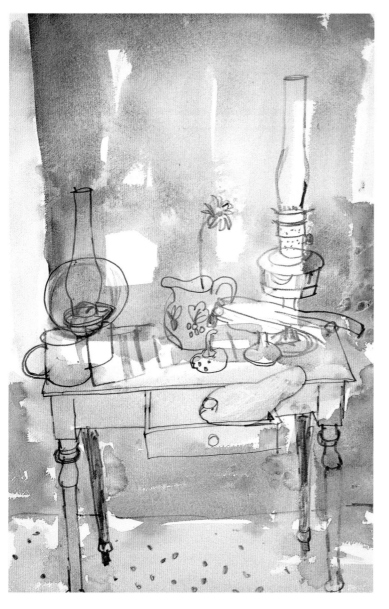

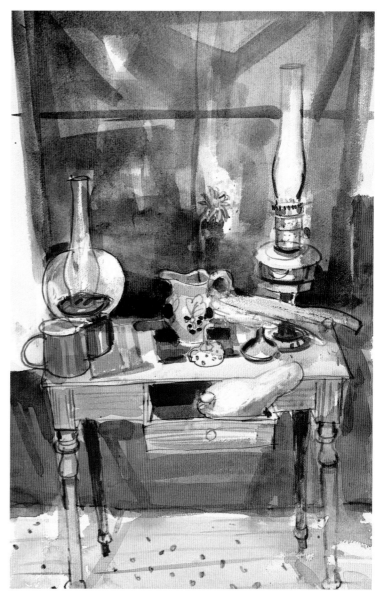

第二步

　　接着，使用水溶性铅笔。这一阶段要慎重，第一遍颜料还没干透时，铅笔的痕迹会融入画面，自然衔接。但是，待到颜料干透之后，有可能会留下铅笔不悦的划痕，既反光又碍眼——所以，动作轻快、迅速是关键！

第三步

　　用最大号的笔刷蘸满颜料和水分，以饱和的色彩强调背景区域。然后，换上小一些的笔，开始用深颜色处理桌子上物品的暗部，这时一定要控制好水分，拿捏好深浅的程度。我用的是紫红和群青，再调进一点蓝灰，去表现物品的形体及桌上的影子。这个过程还可以顺便纠正铅笔的误差。最后，用浅色油画棒画出桌上的衬布，再用白色油画棒小心地提起高光。

范画：有静物的自画像

说明

　　这幅画有一点试验的意味。因为我最近弄到了一点黏糊糊的拉斯考斯牌水彩颜料，它们都装在小塑料瓶中。这里说明一下，我不认为纯粹的水彩画拥护者能接受这类东西。这种颜料有点油腻腻的感觉，如果调入的水量不够，就会在画面上留下醒目的笔刷痕迹。虽然如此，我倒挺喜欢这颜料的浓艳色彩。另外，大面积涂抹更是它的专长。还得注意，调色盒中各个颜色很容易混到一块，所以得准备深一点格子的调色盒，把颜料有效隔开。

媒材

- 贝罗尔牌水溶性铅笔。
- 水彩色：永固红、永固黄、群青蓝、柠檬黄、煤炭黑（拉斯科牌艺术家级别水彩颜料）。
- 水彩笔：大号笔刷，12号和16号紫貂毫笔（埃斯科达牌和奥普蒂玛牌）。
- 获多福牌300克冷压纸，71 cm×53 cm。

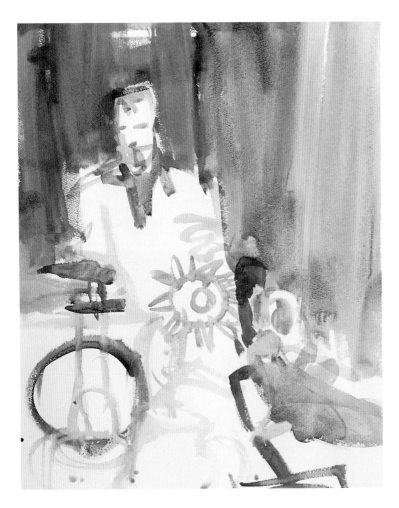

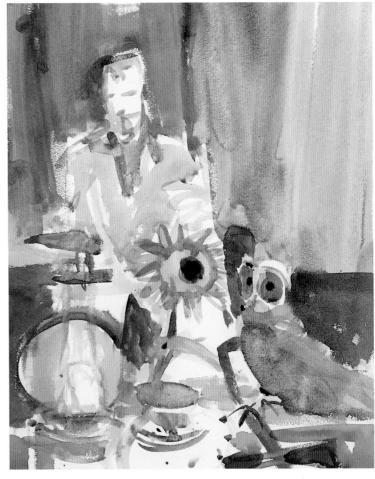

第一步

我首先用16号貂毫笔蘸上群青画出大致的形。然后换上大笔刷，用同样的颜色把背景铺满。用蓝色打稿构图，以方便在正式作画的时候"做减法"。

第二步

用淡彩画出前景的物体。

第三步

这一步，我在整幅画中使用水溶性铅笔勾线，紧接着继续使用含水量较多的笔快速渲染，同时保持画面的蓝色主调子。最后用12号笔画出细线，表现花瓶上的图案、猫头鹰和油灯。

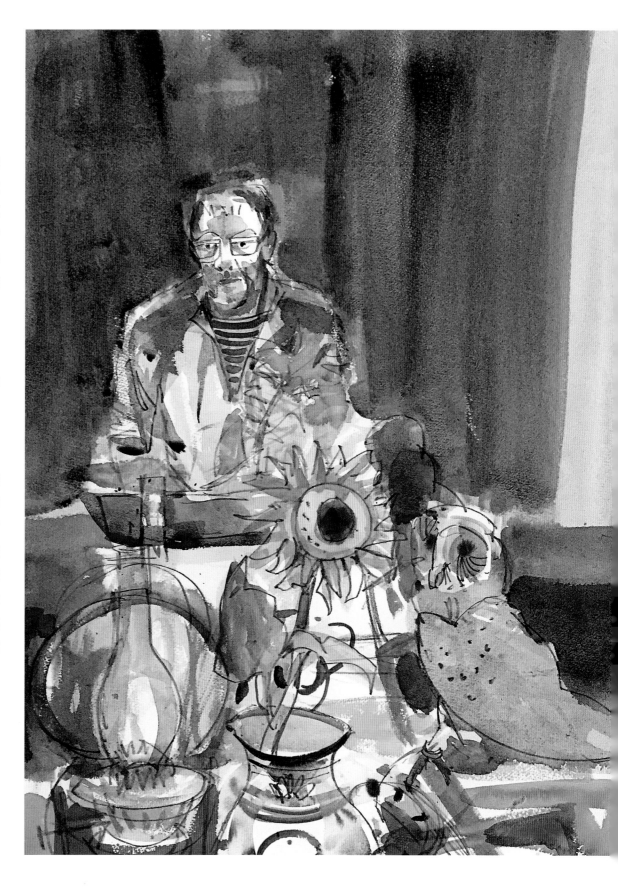

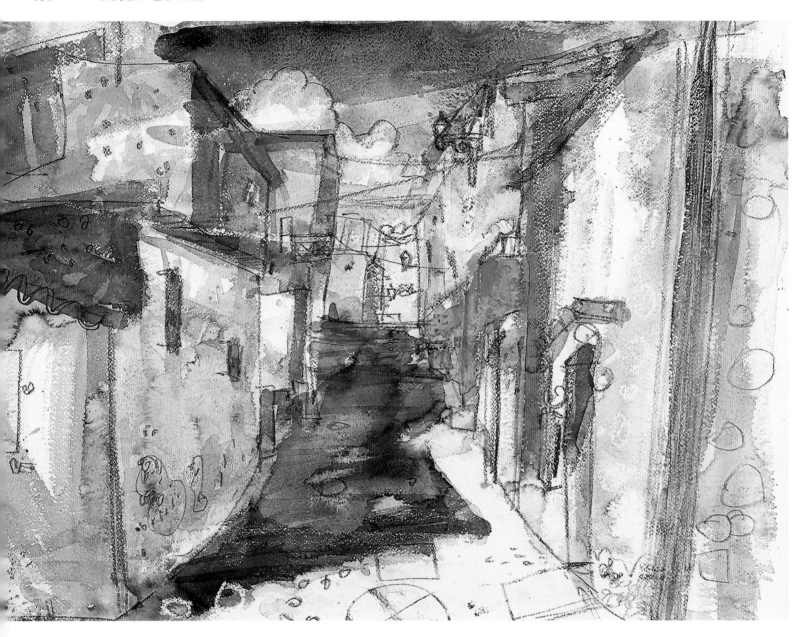

街景，西班牙

水彩画，贝罗尔牌水溶性铅笔，油画棒，法比亚诺牌300
克粗面纸，53 cm × 71 cm，私人收藏

　　阳光照在质地显眼的墙壁上，真合我的意，这与法
比亚诺牌粗面纸简直是绝配。我先用白色油画棒表现白
墙的不同层次，然后用浅灰快速涂满整张纸，遮住纸张

原本抢眼的白色，同时，注意保护住画面的白色部分。
接着，用饱含颜料的笔去加强各色块的深度。这时，仍
然不能忘记保护白色部分。像上一步一样，我趁着纸还
湿，屏住气快速地绘制，更明确地表现出物体的质地，
更深入地刻画建筑的细节。

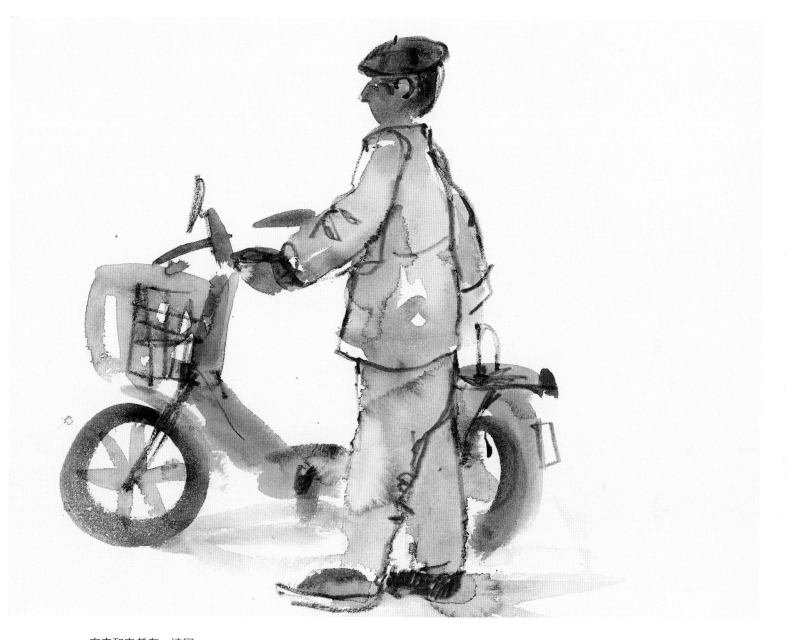

农夫和电单车，法国

水彩画，贝罗尔牌水溶性铅笔，约翰·珀塞尔牌冷压纸
水彩速写本，30 cm × 42 cm，画家自藏

　　这是我的偶得之作。当时我正在画一幅大型风景画，转眼瞥见一个农人推着电单车从我身后经过。这一幕比周边的风光还叫人拍案，我当即抛下风景画，调转身来，抄起速写本迅速把他捕捉住。"言简意赅"是个中法门：没有时间深入细节，就得靠脑海中的印象来完成画面。

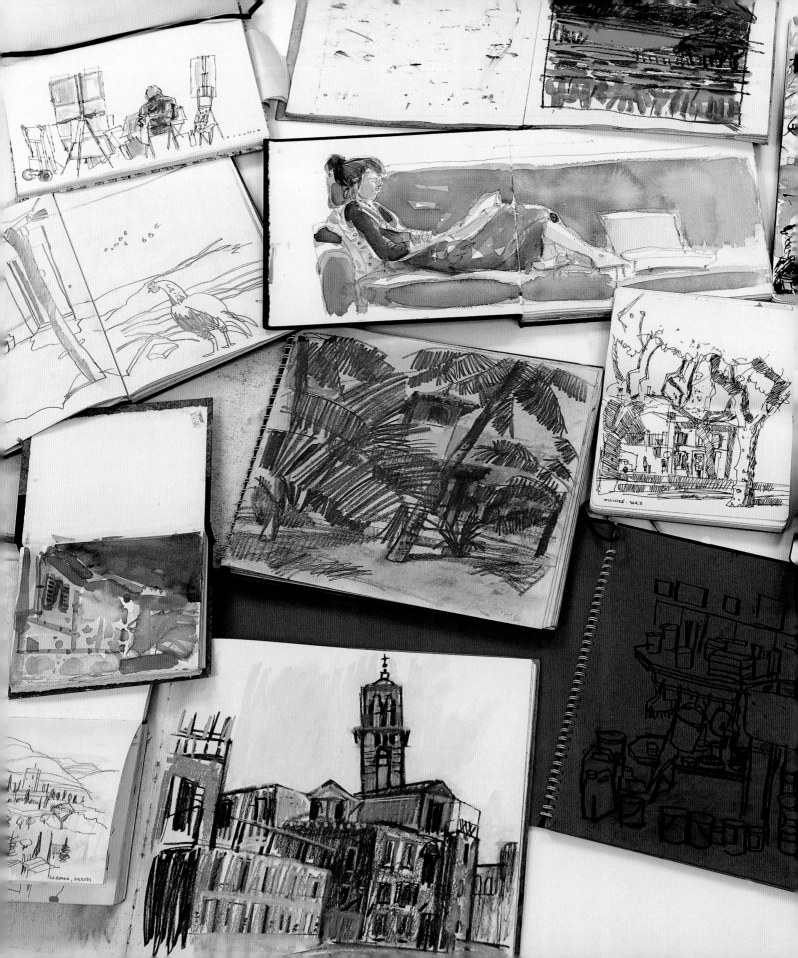

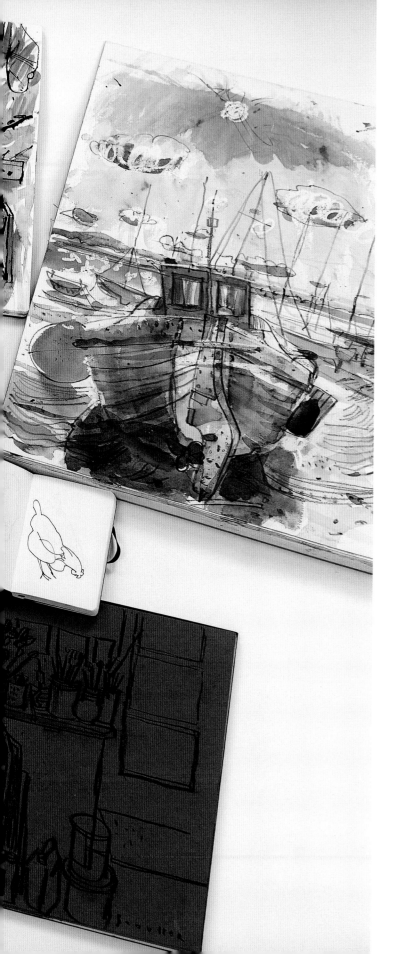

选择速写本和纸

"传神的速写，较之完整的作品，表现力分毫不让。——
我的一点艺术经验。"

——欧仁·德拉克洛瓦（1798—1863）

速写本有不同的外观、形状和尺寸。有些画家自己动手制
作，用最中意的纸打造自己的速写本；还有些画家，向专业装
订商独家定制。两条路子我都走过。但是当今市场上的速写
本，各种形状、不同尺寸的款式太多了，纸的类型更是不胜枚
举，画家们都不知怎么选。

每到外国城市，我都要找找当地的画材店，看看有什么好
东西是英国买不着的。比如在意大利的威尼斯和佛罗伦萨，那
里简直是购买速写本的天堂。两个地方都有不少能工巧匠，贩
卖精致的皮面速写本，营生不大，价格合理。这些好本子，一
开始我都有些舍不得用，实际用起来的时候真舒服！

速写本展示

这里面的某些本子是专为水彩写生定制的，纸张的四周用胶固定住，
免装裱。还有各种形状和尺寸，有些是线装的，有些是螺装的，有些是胶
装的。

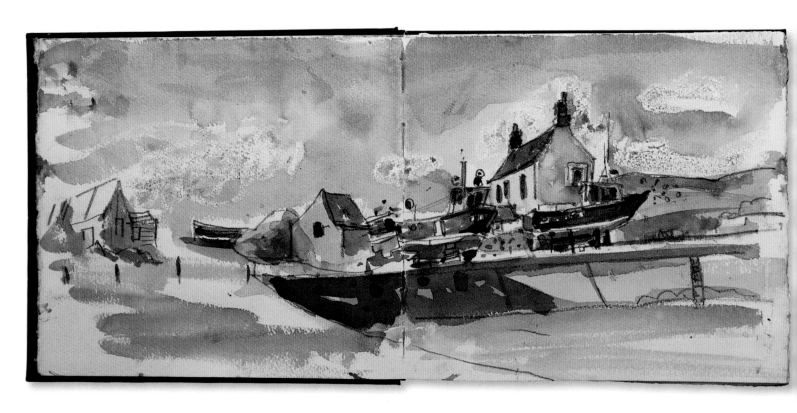

还在学校的时候我不怎么用得上速写本，倒是经常用单张纸来画室内外的写生。后来我拿到了奖学金去克利特岛旅行，也是带了一夹子单张纸。直到离开了学校好几年，我才爱上了用速写本作画。这多半是因为我急于周游世界去寻找素材，扩充自己的视觉词汇。现如今，对我来说，速写本可比照相机重要多了。摄影往往包含太多的信息，很难完全摒弃那些无用的东西。而绘画则是加工信息的结果，它包含提炼和编排现场元素的过程。它既可以锻炼眼和手的连动，又可以为画室中的创作收集素材。

圣阿布斯
水彩画，6B铅笔，获多福牌300克冷压纸速写本，26 cm × 29.5 cm，画家自藏

这是速写本中的一幅速写，是我在圣阿布斯画的组画之一。我喜欢方形的本子，两张拼在一起画，就变成了横构图。

了解自己的需求

　　如果速写本只是为了画速写，我可能就会用表面光滑的纸，比如戴尔-罗尼牌穿孔速写本。当使用铅笔或钢笔来作画时，它们简直是绝配。还有莫雷斯基尼牌速写本，这几年在网上火得不行，我也挺喜欢用的。

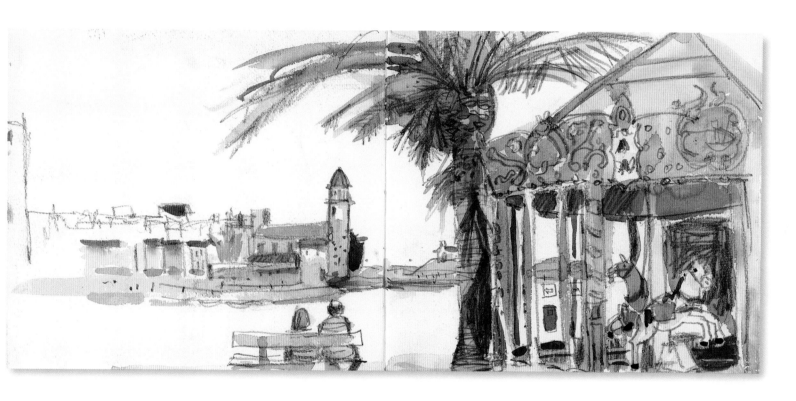

旋转木马，科利乌尔，法国
水彩画，6B铅笔，获多福牌300克冷压纸速写本，26 cm × 29.5 cm，画家自藏

　　画的背景是著名的安格斯圣母教堂，它坐落在科利乌尔岩石嶙峋的海角上。估计在近一个世纪中，它已经被画了有一万次吧。教堂雄壮耸立的塔楼已经成了科利乌尔宗教和文化遗产的象征。在这幅画里我偏重于写实，把旋转木马和棕榈树也纳入了构图中。就在我快画完之前，一对夫妇走过去坐在了长椅上，我赶紧把他们也画了下来。现在想来，我后悔不该把他们直接构图安排在教堂的塔楼下面，要是再往左边一点，整个画面会更加平衡。欲速则不达！

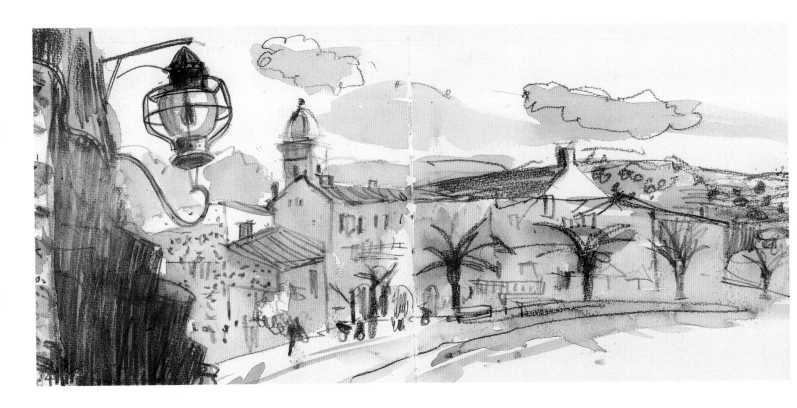

就水彩画而言，如果你擅长观察和刻画细节，并喜欢用钢笔或者硬铅笔，那么表面光滑的热压纸可能更合适；但如果你喜欢纯水彩的表现方式，那冷压纸或者粗面纸就更合适。精装的获多福牌水彩速写本有三种纸可供选择，都是差不多方形的规格；要不就是约翰·珀塞尔牌速写本了，用的也是获多福牌的这三种纸，不过是尺寸大一些的宽幅规格。

我一直在书里罗列我每幅画用到的速写本、纸张和媒材，以期对读者们起到抛砖引玉的作用。

灯笼，科利乌尔，法国
水彩画，6B铅笔，获多福牌300克冷压纸速写本，26 cm × 29.5 cm，画家自藏

几个世纪以来，科利乌尔的小加泰罗尼亚海港一直是艺术家们最爱去的地方。这些艺术家包括毕加索、布拉克、杜飞、德兰、马蒂斯和其他野兽派画家。现在，这个地方的吸引力似乎变得更明显了，看看它拥有的各式各样的旅游主题：加泰罗尼亚渔船、游泳、沙滩、市场、五颜六色的建筑，以及一处漂亮的、被葡萄园覆盖的坡地。这里也的确是一个好地方，山顶上有许多迷人的庄园，相距都在30分钟以内的车程。这幅画取的是一个俯视角度，朝海滨时装精品店方向看。画面画的是一个常见的城市街景，但在前景呈现出更多的元素，包括灯笼在内。目的是想营造一种较大的场面感和空间距离感。我想画出略图的效果，只用了四种颜色：佩恩灰、镉黄、大红、黄赭石。这幅速写更多的是尝试做色调练习，而非许多色彩的罗列。

读书的金，科利乌尔，法国
水彩画，6B铅笔，获多福
牌300克冷压纸速写本，
26cm×29.5cm，画家自藏

　　在画这幅画的时候，我的女儿金靠在好朋友费莉西蒂那张漂亮的粉红色沙发上，一动不动地大约有半个小时之久。一天里，随着天色的变换，沙发由粉红色一直变到淡紫色，暗部的色彩也变化丰富。

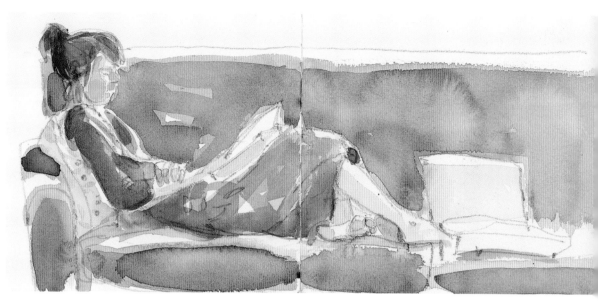

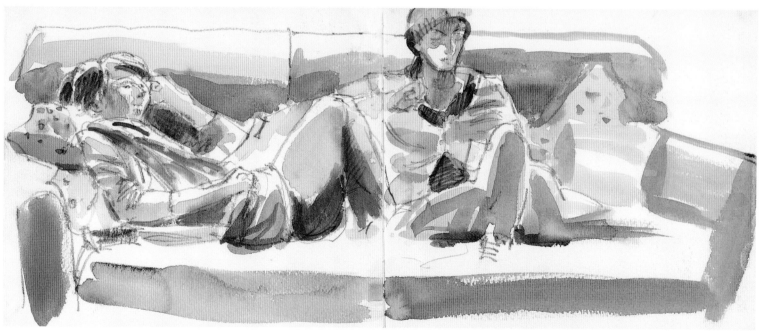

金和劳拉在打盹，科利乌尔，法国
水彩画，6B铅笔，获多福牌300克冷压纸速写本，26cm×29.5cm，画家自藏

　　两个女儿自幼就是我的好模特。长大以后，她们就开始变得精明了，如果想要让她们待着不动，还得给点好处才行。现在，她们已经三十多岁了，都有了自己的志向，她们都选择了美术。但是只要逮着机会，我还是爱画她们。

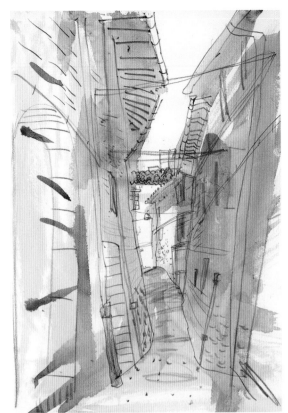
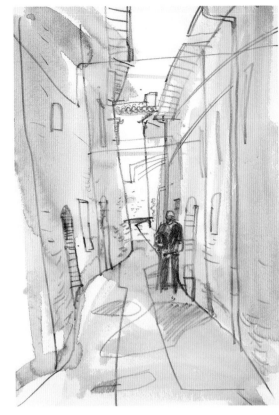

小巷子，翁布里亚，意大利

水彩画，贝罗尔牌水溶性铅笔，约翰·珀塞尔牌冷压纸水彩速写本，42 cm × 30 cm，画家自藏

　　这四幅作品都是在同一个晴天的下午完成的。我想记录下同样一个场景，随着天色的变换，它们是如何改变色彩和光影的。写生期间，记得我只是稍微移动了一下作画位置，防止自己在意大利的烈日下被烤焦了。四幅画都只用了寥寥两三种色彩绘制，并且都用松软的水溶性铅笔进行后期刻画。约翰·珀塞尔牌水彩本棒极了，通常它有热压、冷压或者粗面纸三种选择，纸张厚度大多是300克或者190克的。我选用300克的纸，这种纸就算沾满了水也不会变得凹凸不平。另外，速写本的封面又硬又结实，而且本子纸张的周边是用胶液粘封在一起的。

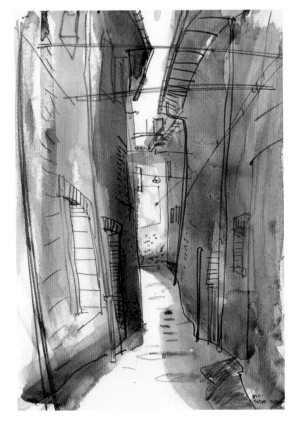
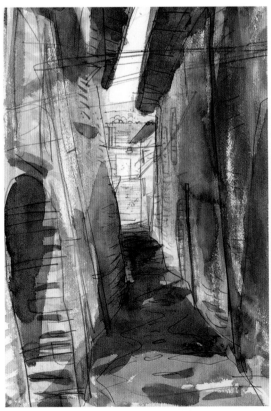

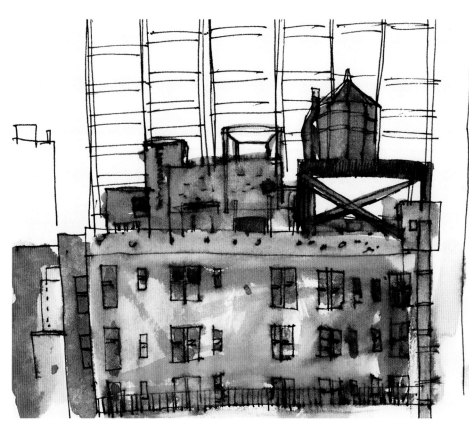

纽约的建筑，美国

水彩画，纤维笔，纽约买的速写本，19cm×21cm，画家自藏

　　这是我从酒店后街的窗户朝外画的一幅画，虽然并非什么壮丽美景，但还是蛮有趣的。尤其是房顶上的那些水塔，构成了纽约高处一种不寻常的天际线。

树木，自由岛，纽约，美国

纤维笔，纽约买的速写本，19cm×21cm，画家自藏

　　我想去参观自由女神像，但是又担心靠得太近而影响到观看的效果。这幅速写，我是透过树林去画的。与近景的树木相比较，自由女神像看起来显得很小。面对一个熟悉的地标和美国国宝，这只不过是一个不一样的观察视角而已。

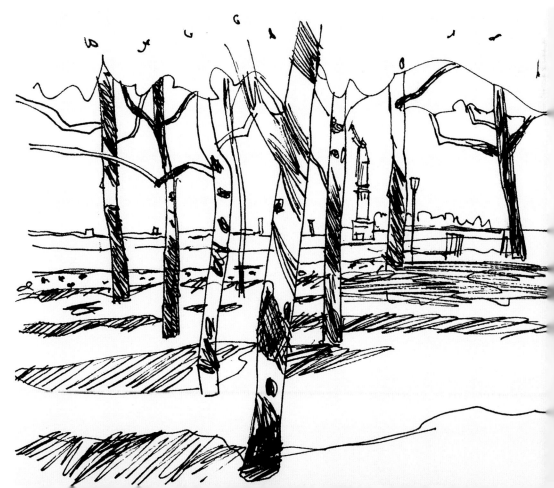

街头画家，乌菲齐美术馆，佛罗
伦萨，意大利
纤维笔，佛罗伦萨买的速写本，
21cm × 30cm，画家自藏

　　这四张随笔速写，都是画于
我在佛罗伦萨买的速写本上的。那
年，因为我在两位好朋友的公司里
任职，和太太跑了好几趟佛罗伦
萨。佛罗伦萨真是美极了，它让
人着了魔似的想画画。这个本子买
自某个艺术装订商之手，它以好看
的封面颜色和光滑的纸面吸引了
我——这种纸的质地，无论是与铅
笔或者墨水笔都是绝配，还能经得
起一点淡彩的渲染。你看看画就知
道。画中的主体，是城里随处可见
的街头画家，他们要么贩卖以街景
为内容的画作，要么给游客画肖像
速写，以此维持生计。这些画家大
多都聚集在乌菲齐美术馆外面的小
广场上，要画下他们，我得躲在柱
子后面才行。因为他们可不大喜欢
被人拍照、画像——也许是怕引来
税收机构的人员吧！

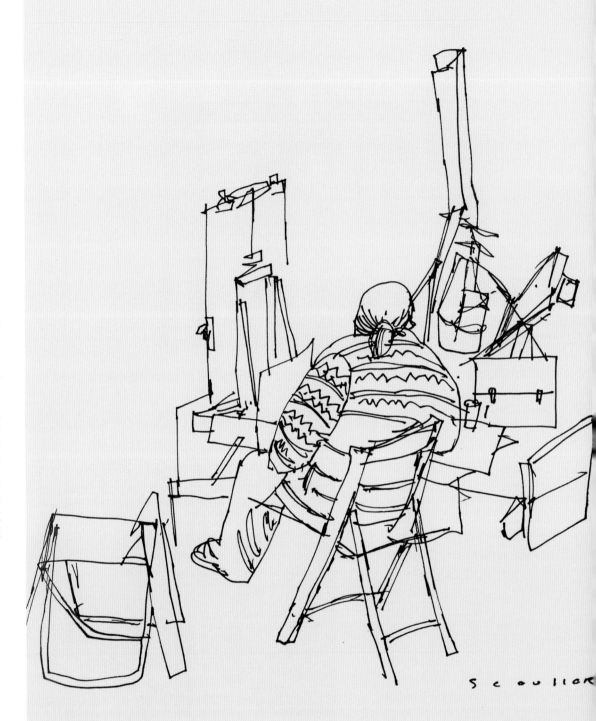

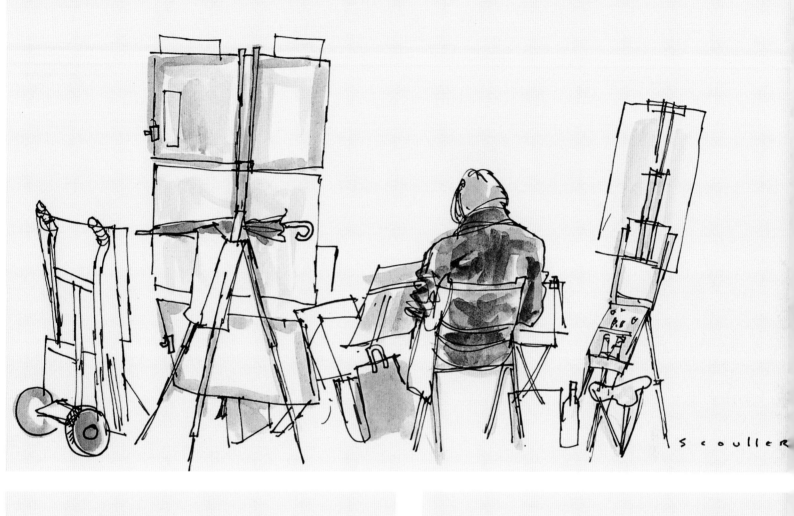

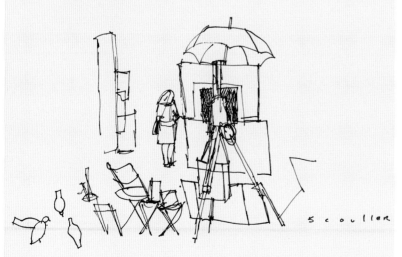

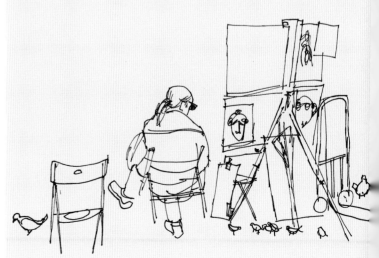

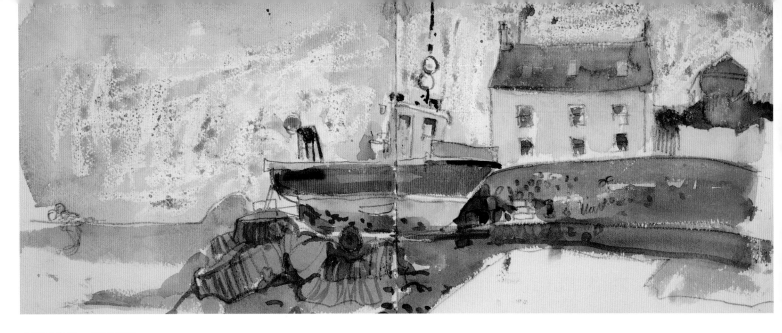

小船和小屋，圣阿布斯

水彩画，6B 铅笔，油画棒，获多福牌冷压纸速写本，26 cm × 29 cm，画家自藏

自从我发现了诺森伯兰郡的小渔村圣阿布斯之后，就被现场那繁忙的劳作气氛、入画的景色以及友善的渔民吸引住了。那时是早春季节，正是好好养护离水船只的时机。对我来说，人们在船上劳作时，可是我作写生的良机。从这幅画上蓝蓝的天空，你也许看不出当时有多冷！但是还好，

我准备得充分。有件事虽实属老生常谈啦，但是当你制定行程、跨出家门之前，还是千万先看好天气预报。俗话说得好："行前看天气，不怕多风雨。"

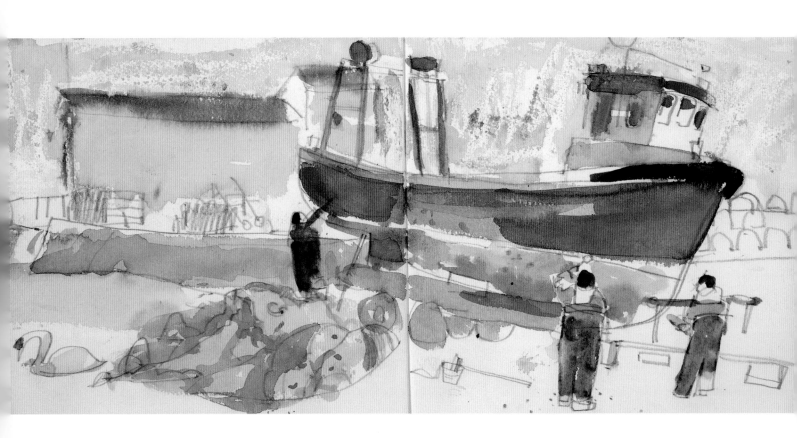

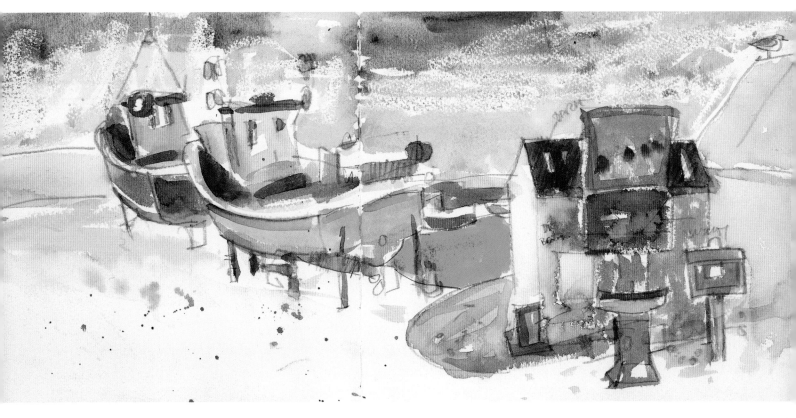

天鹅，圣阿布斯
水彩画，6B铅笔，油画棒，获多福牌冷压纸速写本，
26 cm × 29 cm，画家自藏

这幅画有点意思：一位穿着彩色工作服的渔民（没错，就一位）正自顾自地围着船只喷刷油漆，我快速地把他在不同位置上干活的情景分别捕捉了下来。左下角处的天鹅也很有趣，它似乎打算在小港里定居了。回到画室之后，我以这幅作品为蓝本，着手创作了另一幅大型油画。

码头上的小船和棚屋，圣阿布斯
水彩画，6B铅笔，油画棒，获多福牌冷压纸速写本，26 cm × 29 cm，画家自藏

离开圣阿布斯之前，我在汽车里完成了这幅画的线稿。回到画室后，我靠着现场的速写给画面上了颜色。

织网的渔夫，伊拉克里翁，克里特岛
施泰特勒牌自动铅笔，4B笔芯，罗尼牌速写本，30 cm × 22 cm，画家自藏

　　这幅速写，是画在我最喜爱的罗尼牌速写本子上的。它由象牙色的打孔纸装订而成，纸面光滑，纹路细腻。无论铅笔还是钢笔，都与它是绝配。有几本这样的速写本我用了不下三十年，算是用得最久的款式了。克里特岛对我来说独具意义：靠着艺术学院的奖学金，我在那里待了三个月；我结婚的蜜月，也是在那度过的。另外，为了完成创作我还专门回去过好几次。在这幅速写中，克里特岛的烈日投射出船上物体的影子，排列巧妙，耐人寻味，而渔人就在此间忙着补网。

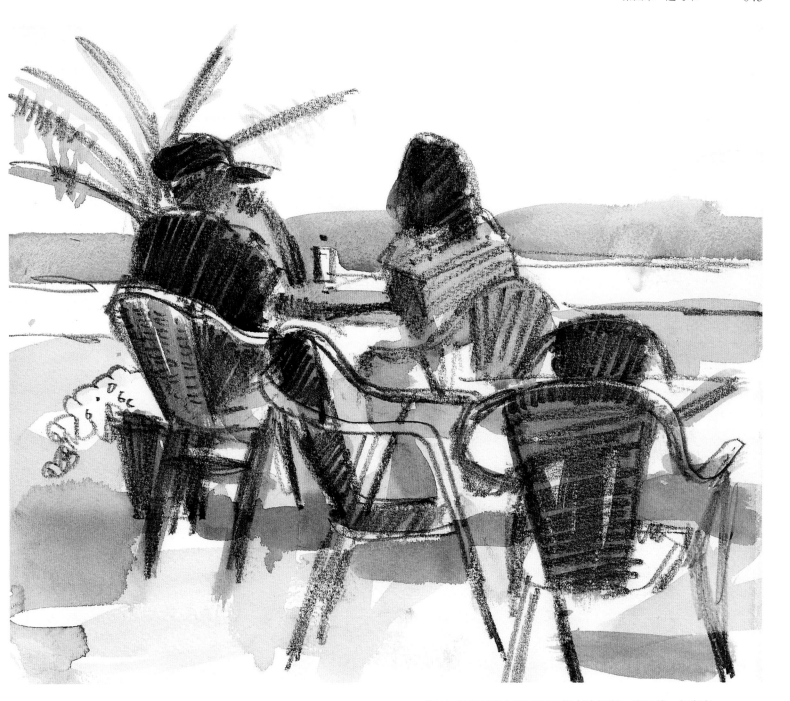

咖啡屋的客人们，卡达凯斯，西班牙
水彩画，6B铅笔，获多福牌300克冷压纸速写本，
26cm×29.5cm，艺术家收藏

从法国的科利乌尔到西班牙的卡达凯斯，我沿着一条弯弯曲曲、满是岔道的公路，筋疲力尽地开了两小时的车。最后，我终于能坐下来，在咖啡屋里边喝冻啤酒，边画起这幅画来。这趟旅途不吃亏，美丽的卡达凯斯古镇纵横密布着小巷子，沐浴在阳光下的海景建筑的白墙闪闪发光，而一叶叶小舟则点缀其中。这美景让我流连忘返，画也画不完。

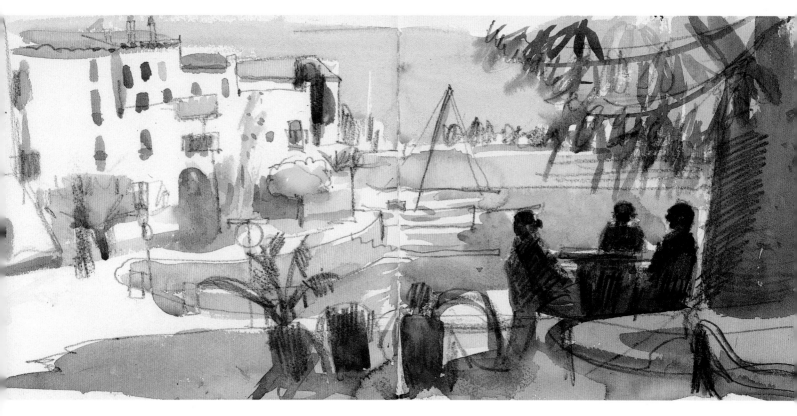

咖啡屋和白屋子，卡达凯斯，西班牙

水彩画，6B铅笔，获多福牌300克冷压纸速写本，26 cm × 29.5 cm，画家自藏

　　我到这间咖啡屋旧地重游，同样喝着啤酒。只是这次换了写生对象和观察视角。在这幅色彩习作里，我稍微交代了远景。前景暗部的剪影，衬托出显眼的白色屋子和蓝色海面。在这样的场景中一定要画好中间调子，还不能忘了确定暗部的色彩。很多时候，我从画廊里那些所谓"画家"的作品中，一眼就能分辨他们是对着照片画的，完全没有观察并画出暗部中的细节。

神牛，班加罗尔，印度
克雷塔牌自动铅笔，6B笔芯，罗尼牌速写本，30 cm × 22 cm，画家自藏

　　在印度教里，牛是高贵神圣的。这头牛现在被拴在木桩上，变成了我作画的模特。想想，假如牛逛上了大街，人们都得给它们让道呢。

街景，胡斯库尔，班加罗尔，印度
克雷塔牌自动铅笔，6B笔芯，罗尼牌速写本，30 cm × 22 cm，画家自藏

　　这是典型的村庄场景，遍地是很能入画的小景。人们总是让牲口在街上闲逛，包括奶牛、公牛，真有意思。

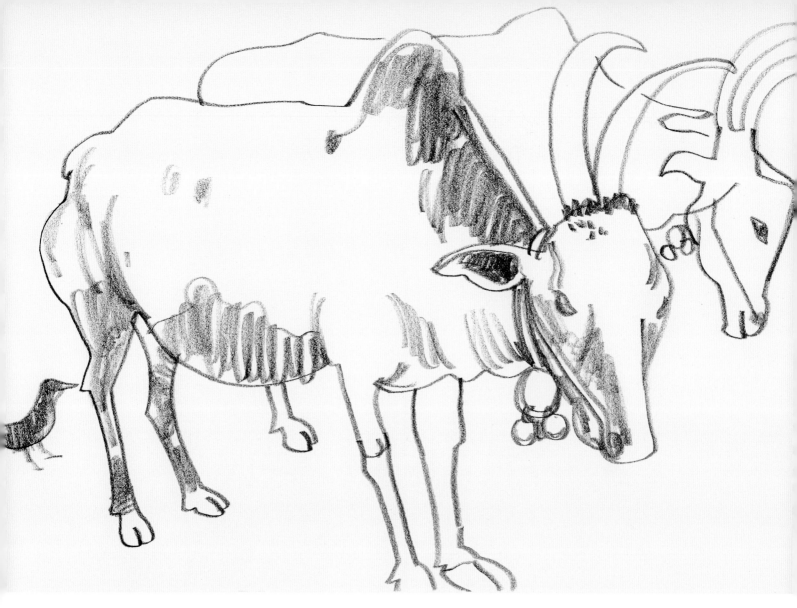

公牛和黑鸟儿，班加罗尔，印度
克雷塔牌自动铅笔，6B笔芯，罗尼牌速写本，30 cm × 22 cm，画家自藏

　　黑鸟啄着牛腿，让画面有了形状大小的对照，场景也生动了起来。

做罗望子酱，印度
克雷塔牌自动铅笔，6B笔芯，罗尼牌速写本，22 cm × 30 cm，画家自藏

　　我喜欢画劳作中的人们，而在印度特别适合画这样的题材，因为手工艺人遍布整个印度。而西方国家现在多半已由机器代替手工。

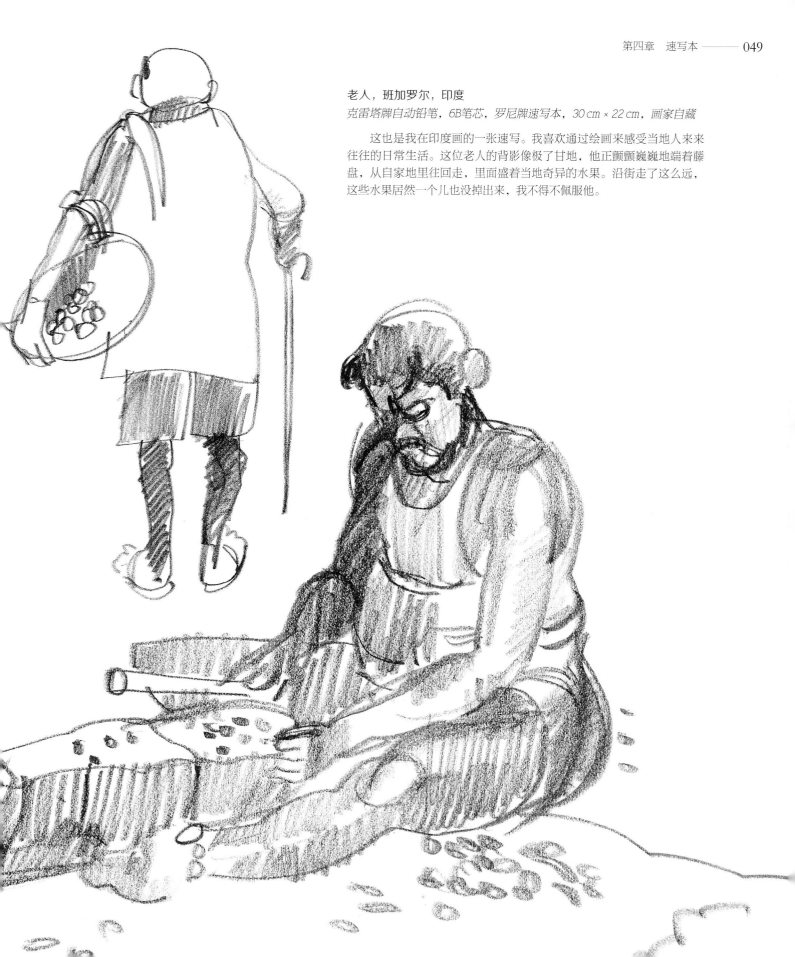

老人，班加罗尔，印度
克雷塔牌自动铅笔，6B笔芯，罗尼牌速写本，30 cm × 22 cm，画家自藏

　　这也是我在印度画的一张速写。我喜欢通过绘画来感受当地人来来往往的日常生活。这位老人的背影像极了甘地，他正颤颤巍巍地端着藤盘，从自家地里往回走，里面盛着当地奇异的水果。沿街走了这么远，这些水果居然一个儿也没掉出来，我不得不佩服他。

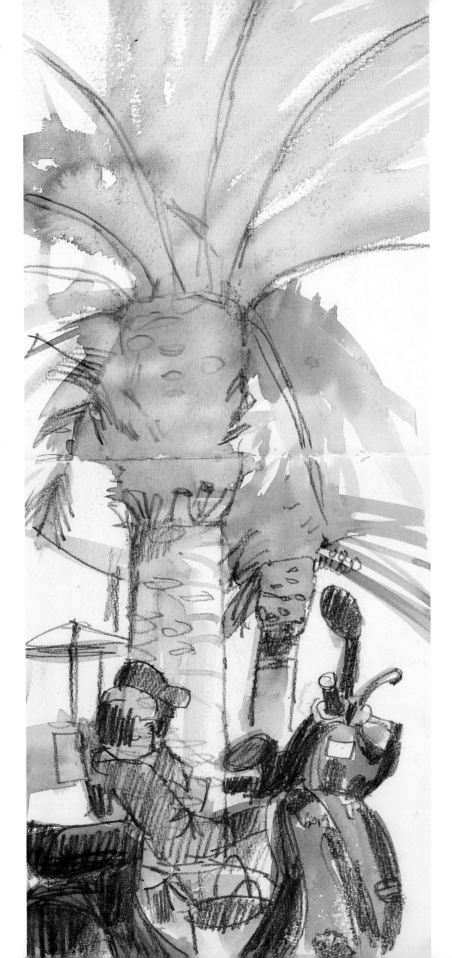

助力车，科利乌尔，法国

水彩画，6B铅笔，获多福牌速写本，300克冷压纸，29 cm × 26 cm，画家自藏

　　一对情侣坐在海边棕榈树荫下，喝着咖啡。就在我描绘这个场景时，一位当地人忽然出现，把他的摩托车霸道地停在了我面前，似乎无视我的存在。而我也管不了那么多，把车子也一起画进了画中。虽然这并不是作品最初的设想，但或许更好看一些呢？

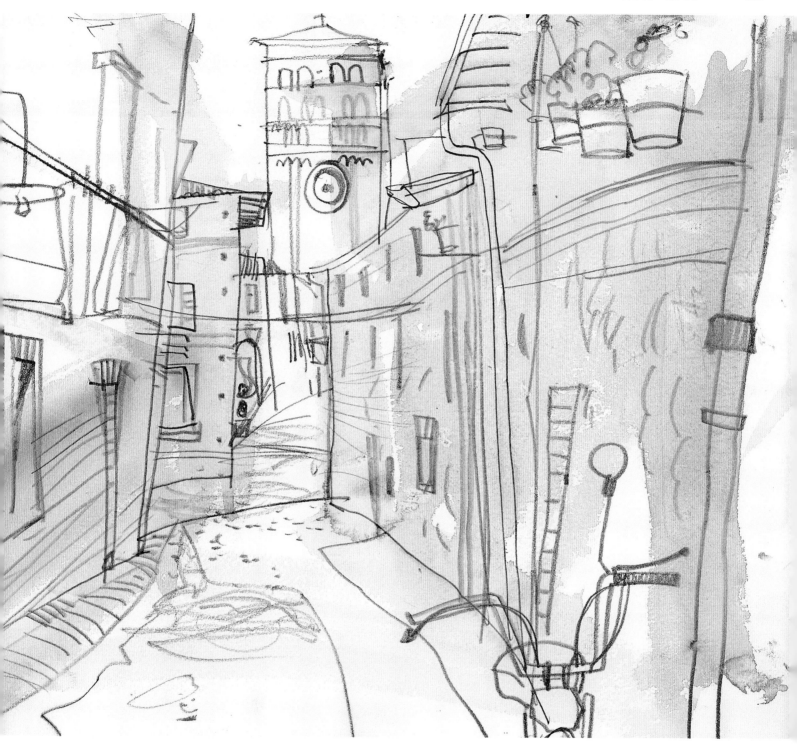

翁布里亚街，意大利

水彩画，贝罗尔牌水溶性铅笔，油画棒，约翰·珀塞尔牌水彩速写本，冷压纸，30 cm×42 cm，画家自藏

　　这幅速写用铅笔快速打形，以黄赭石淡彩略做渲染。它让我想起了木·尼科尔森，那位画风非常粗略、非常放松的画家！

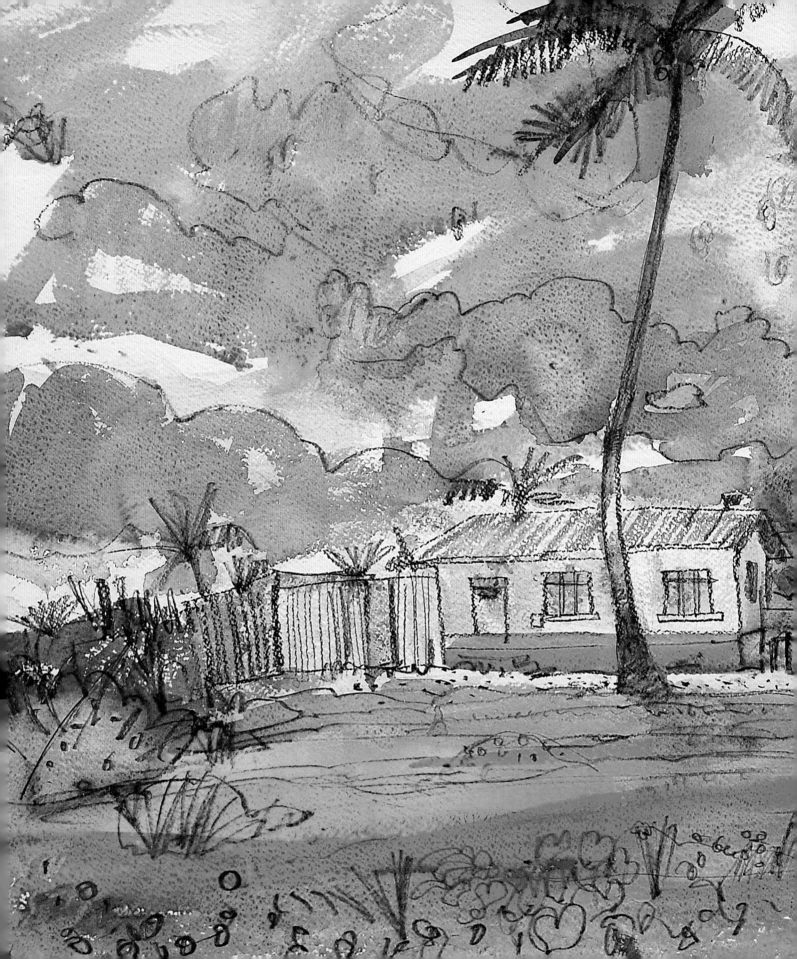

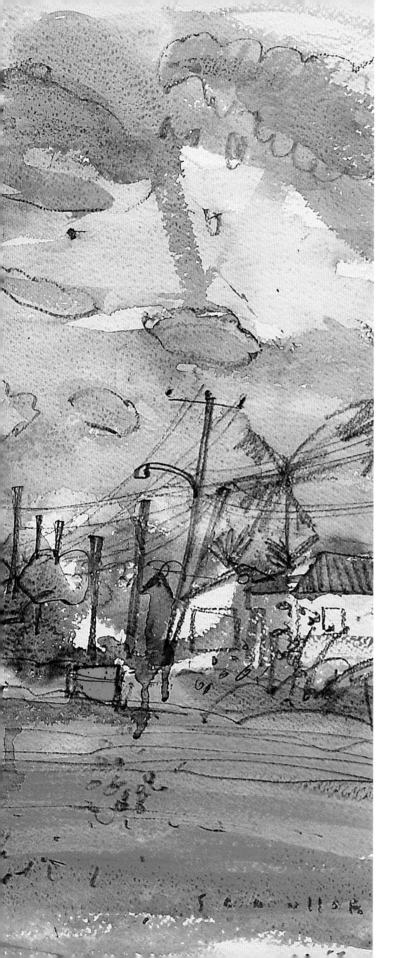

炎热气候

"这片风景的色彩真的很难捕捉下来。写生当中，我常常很惊奇自己所调出来的颜色。也许我使用了不可思议的色彩，但这的确是不由自主的，因为阳光下的色彩就是那么不可思议！"

——克劳德·莫奈（1840—1926）

我认为，水彩更适合于在温暖的天气中作画，因为画面干得较快，适宜使用叠加法绘制，有利于快速作画。但是，温暖天气也要有一个限度，不能太过于热。我记得有一次在法国南部地区，气温曾经飙升到了40℃，高温突破了本地的历史记录，结果导致数百人死亡。我还记得，尽管当时我是躲在树荫下写生，纸张裱在画板上，用浸泡了水的海绵将其完全打湿。但是，当我刚开始作画，纸面就即刻干透；当我在纸面上一落笔，颜色马上就被吸干。面对这种情形，我唯一的办法就是学会适应。所以，我随身携带一个小喷壶，在作画的过程中不断喷湿纸面。虽然这个方法并非完美无缺，但它确实帮助很大。还有热得更离奇的事，那次作画时我把一支画笔弄掉在地上，忘记捡起来。稍后当我去捡它时，笔头的金属套圈竟然烫伤了我的手指！

私宅，巴巴多斯
水彩画，贝罗尔牌水溶性铅笔，油画棒，获多福牌300克冷压纸，53 cm × 71 cm，画家自藏

刚刚完成这幅画，天色即突然大变，猛烈的暴风雨袭了过来……我不得不赶紧逃避。你可以在画面中看到棕榈树那扭曲的形状。在户外的自然环境中写生，狂风暴雨是常见的天气现象之一。

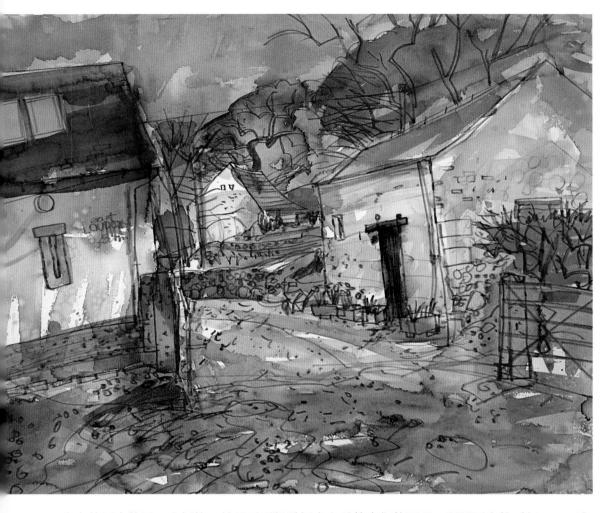

劳顿山的路口

水彩画，贝罗尔牌水溶性铅笔，油画棒，获多福牌300克冷压纸，53 cm × 71 cm，私人收藏

从这幅画里可以看出，坏天气也可以作为绘画的好主题。这次我作画的地方离家很近，画面是个灰调子练习——灰暗的效果虽然比不上电影《五十度灰》，但也差不多了！我强调画面的暗色调，铅灰色的天空与前景深灰色的屋顶相呼应。在这幅画里我使用了有限的颜色：佩恩灰、法国群青、黄赭石和暗红。在弱对比中，我使用醒目的红色和蓝色，不时地打破灰调子的沉闷。

在户外写生的另一个烦恼，就是需要躲避好奇心重的人们的围观。所以写生的时候，只要条件允许，我尽可能将画架安置在不显眼的墙边或安静的角落里。但即使这样做，也无法阻止那些好奇的人。他们总会千方百计地挤上来，瞧瞧你到底在干什么。记得我亲密的画家朋友、已故的乔治·德夫林曾经告诉我类似的经历：有一个围观者太过分，终于惹恼了他。乔治只熟练地抖动了一下笔刷（一个排挤多余颜料的习惯性动作），颜料便精确地甩向了这个人。结果，围观者随即逃离开了。

绘画在印度则完全是另一种局面。在印度外出写生时，无论你待在哪里，无论你怎么设法让自己不显眼，我保证在几分钟之内，就会有一群好奇的旁观者围上来，想知道你到底在做什么。印度人是非常礼貌和谦恭的，一开始，你只会因为被一大群人围观而吃惊。但接下来，你很快就被迫接受十几双眼睛的注视，这些目光都在耐心等待着你落在纸上的每一笔。不断变化着的光线、昆虫、好奇的人们，以及恶劣的天气，这些因素统统交织在一起，使户外写生画家的经历变得更加丰富多彩！

恶劣天气

"唉，又下雨了！我不得不再次把已经画到一半的风景写生搁在一边……我目睹着那些景致在雨中彻底发生了变化，真的很泄气！"

——克劳德·莫奈（1840—1926）

从另一个角度来说，恶劣天气也能令画家很兴奋（尽管莫奈似乎并不这么认为）——你可以去看看透纳的作品。只要你事先为可能遇到的天气状况做好了准备，一旦出现糟糕的天气也不是大问题，你可以在车子里暂时躲避。在你计划出行前一天的晚上，应该去查阅一下天气预报，以便确定是否需要带上雨衣、雨伞、高筒靴、滑雪服和高腰裤。或许，你只需要带上一件薄夹克衫就够了。但是，如果你是在我的祖国苏格兰作画，我建议你还是把上述所有物品都带上。因为仅仅在一天里，你可能会遇到一年四季中的任何天气状况。

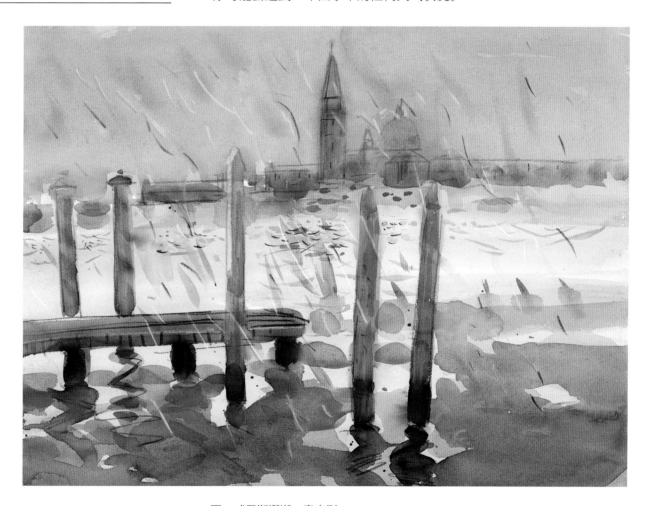

雨，威尼斯潟湖，意大利
水彩画，贝罗尔牌水溶性铅笔，油画棒，获多福牌300克冷压纸，53 cm × 71 cm，画家自藏

这幅写生我是在雨中开始画的，但没能画完。回到画室以后，我根据记忆将它完成了。

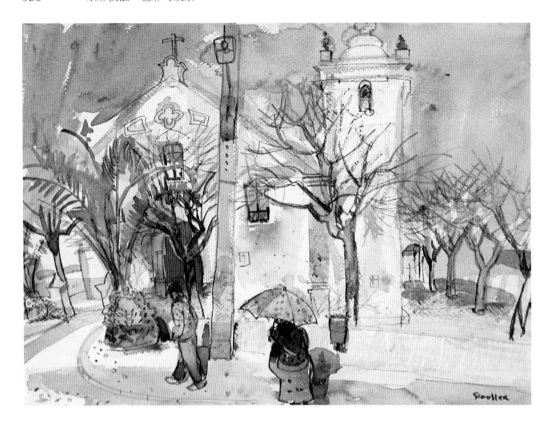

教堂，大梅希略埃拉，阿尔加维，
葡萄牙

*水彩画，贝罗尔牌水溶性铅笔，油
画棒，法比亚诺牌300克粗面纸，
53cm×71cm，私人收藏*

　　我喜欢将恰当的人物画进作品
之中。有时，一些人物是在写生中
走进画面来的。这种情形，为了在
画面中给其安排一个合适的位置，
我往往绞尽脑汁。但更多的时候，
我是依靠记忆将刚看到的人物记下
后画上去的。然而，这幅画却是一
个例外。当时，我正在观察教堂以
及周围的各种树木，思考着如何在
纸面上安排景物、怎样构图，画中
那位忧郁的女子出现了。因为她看
上去很有特点，所以我是最先把她
画下来的。紧接着，画面其他景物
都围绕着她而确立，并逐步铺开。
至于其他人物的出现，都是在绘画
后阶段安排上去的。

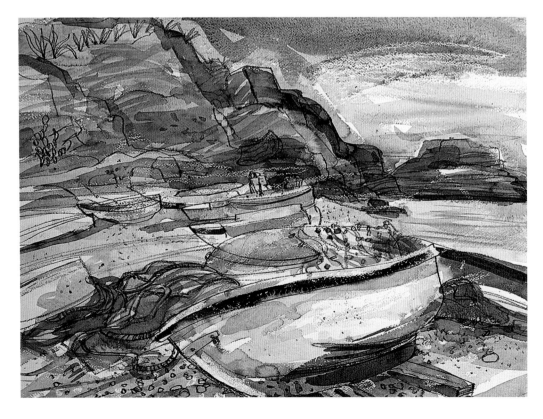

渔船和渔网，阿妙尼卡，西班牙

*水彩画，贝罗尔牌水溶性铅笔，油
画棒，法比亚诺牌300克粗面纸，
53cm×71cm，私人收藏*

　　这幅画在确定了主题之后，我
选择了以线条表现的形式。无论是
前景的船只，还是背景的岩层，我
均统一使用了类似的线条来描绘，
使它们协调统一、前后呼应。

喂鸽子，玛蒂娜·佛兰卡，普利亚，意大利
水彩画，中国白，贝罗尔牌水溶性铅笔，油画棒，获多福牌300克冷压纸，
10 cm × 15 cm，私人收藏

　　这是我在画室里画的一幅画，它是根据以前我在现场画的一些速写和笔记而创作的。在普利亚，我看见一位老人给鸽子喂食。于是，我以此为题材画了几幅小油画，还画了一幅正方形1.8米的大油画。这就是为什么我主张随身带着速写本的原因，它能让你随时将观察和感受到的东西记录下来，帮助日后的创作。保持这种良好习惯，有助于你快速建立起一个自己的绘画素材与创作灵感的资料库。

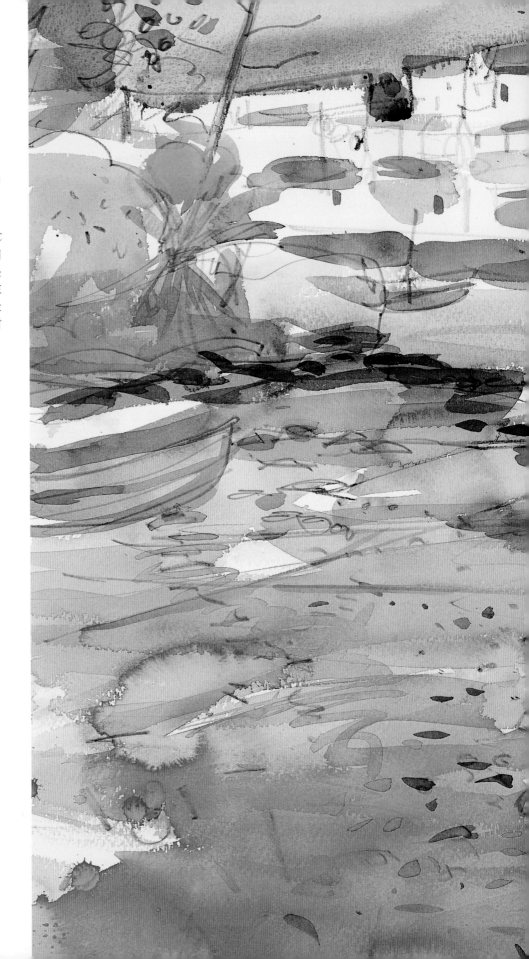

系着的船，费拉古多，葡萄牙

水彩画，贝罗尔牌水溶性铅笔，油画棒，
获多福牌300克冷压纸，53 cm × 71 cm，私
人收藏

　　在户外写生可能充满了各种挑战。
以画这幅画为例，它是在阿尔加维34°C
高温下完成的。酷热加上贪婪的血吸虫白
蛉的攻击，对你的专注度和忍耐力的确是
个考验。虽然这仍然是我以前的绘画主
题，但是各种额外因素使这幅画显得完全
不同——不同的作画速度、不同的作画时
间、不同的作画心境，等等。

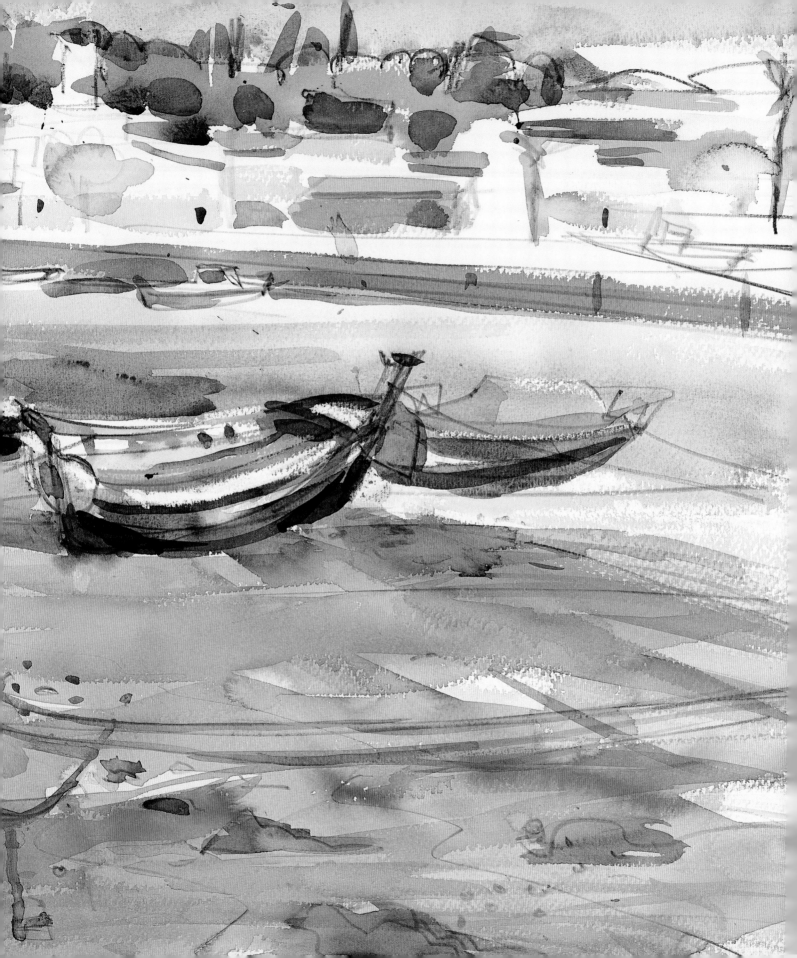

范画：章鱼船，圣卢西亚，阿尔加维，葡萄牙

说明

正如我之前提到的，在户外写生对画家是一个挑战，比如天气、地形、不期而遇的局外者。然而，这一次却是潮水向我提出了挑战。一开始画小船的时候，我背后仍是一片平坦的海滩。但是，很快我就发觉身后涌上了潺潺的流水，而且越来越靠近了。再一次，速度成为关键因素，如果我仍想把对象的细节都画下来的话。

材料

- 油画棒：白色、钴蓝色、灰色、天蓝色。
- 贝罗尔牌水溶性铅笔。
- 水彩颜色：天蓝、法国群青、黄赭石、深翠绿、橄榄绿、镉红和镉黄。
- 获多福牌300克冷压纸，53 cm×71 cm。

第一步

一开始，我使用白色油画棒在天空的云层处，营造出一些趣味性的纹理结构。然后，我用稀薄的色彩将主体物的形状大体确定下来。

第二步

　　我使用铅笔来描绘船只的形体结构、背景的棕榈树，以及整个画面中的其他相关物体。其实，开始正式作画之前，我曾经绕着小船仔细观察了大约十分钟，目的是寻找并思考不同视角的构图方案。之所以选择现在这个视角，是因为我更喜欢以棕榈树作为背景的构图，它与前面的船只保持了平衡关系。我还在画面各处添加了一些油画棒的痕迹，这样可以增添一些纹理趣味和笔触美感。

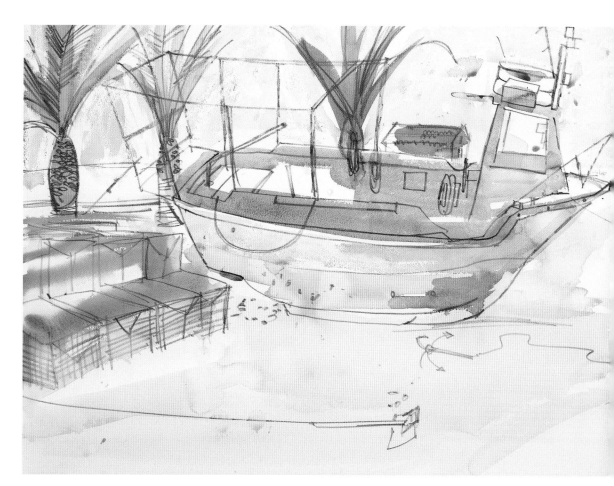

第三步

　　最后，我蘸上更加饱满的颜料，加强画面物体的色彩关系。并加深了船体下沿的阴影区域，使船只在海滩上显得更加稳重。

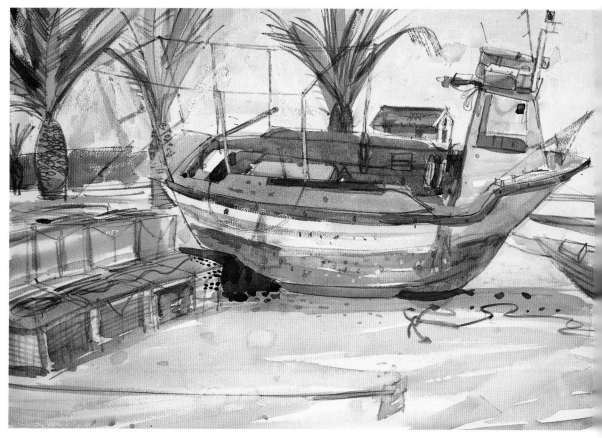

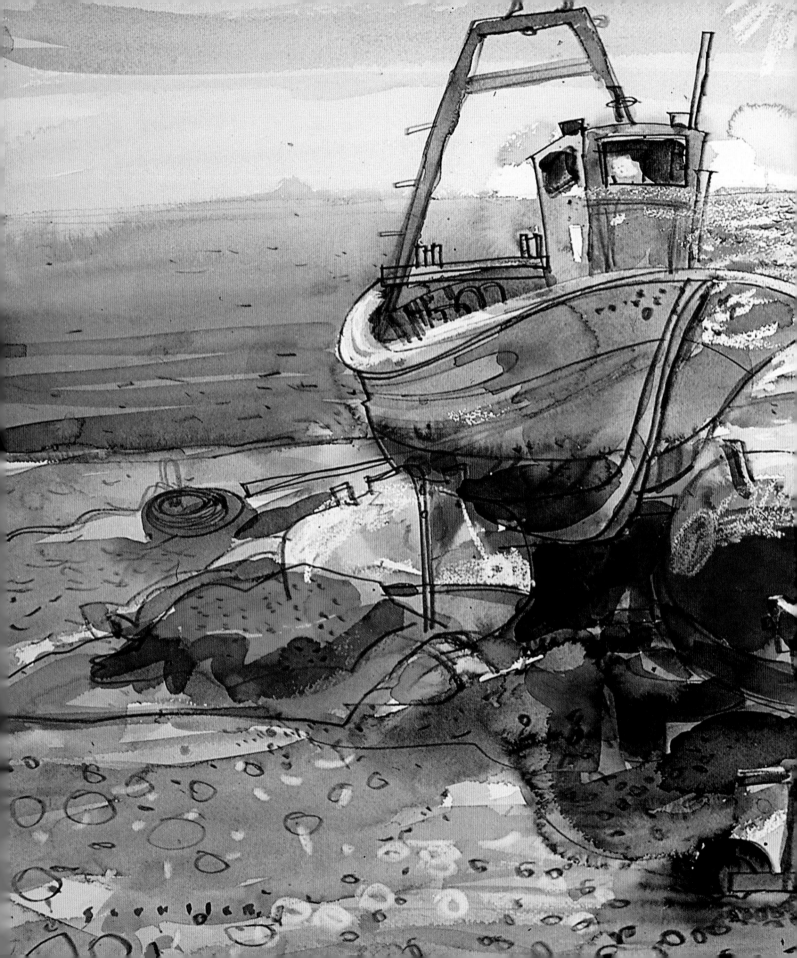

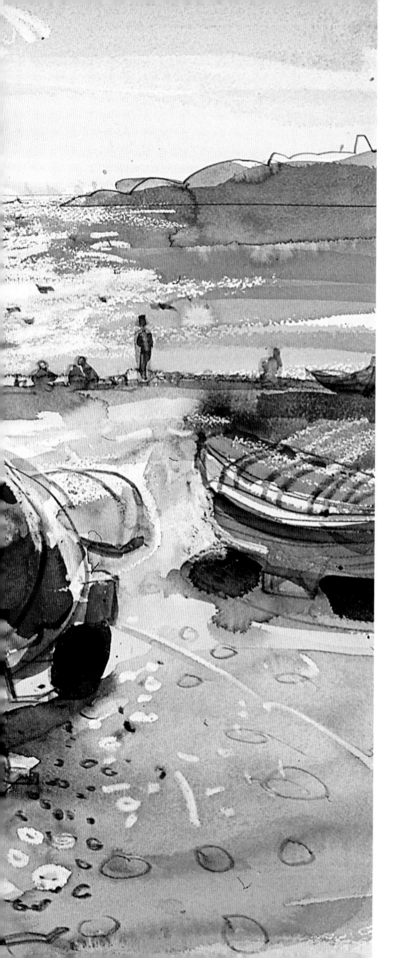

营造出光线

"画家可以被培养出来，而色彩大师却是天生的。"

—— 欧仁·德拉克洛瓦（1798—1863）

在编撰这本书的过程中，我翻阅了成百上千幅自己作品的图片，包括照片、幻灯片和数字格式的资料。这些年来，我一直为绘画、色彩和光线的问题而着迷。即使在格拉斯哥艺术学院就读的时候，以上所说的明显都是我深感兴趣的东西。这从我最欣赏和钦佩的画家名单中也能看得出来。

背光的船，阿尔加维，葡萄牙
水彩画，贝罗尔牌水溶性铅笔，油画棒，获多福牌300克冷压纸，53 cm × 71 cm，私人收藏

这里的景色真耀眼，粼光闪烁的海面反射着太阳光，衬托着形状优雅的船只轮廓。海洋及天空清凉的蓝色和船只较暖的蓝色遥相呼应，与近景船体上跳跃的红色形成鲜明对比。在这幅画中，最先落笔的是白色油画棒，我用它标记出远处海面上跳动的光斑。这些区域是作品完成之后最明亮的地方。整幅画我使用了有限的几种颜色——法国群青、天蓝、深镉黄和佩恩灰。

色彩感觉是很个体化的事情。每个人都有自己最偏爱的颜色，它通常是在很长一段时间内形成的。人若拥有良好的色彩感觉，的确是很了不起的。有些人，不管他们如何努力，永远也找不到好的色彩感觉。所以，我认为优秀的色彩感觉存在于人们的心灵或者基因里！

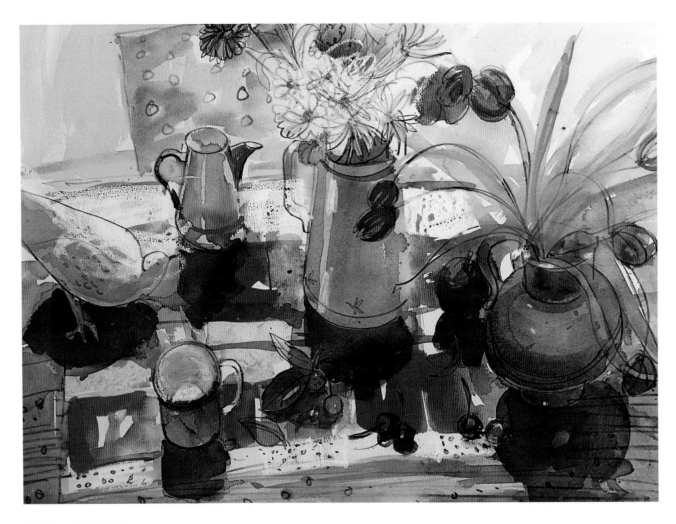

郁金香、鸽子和雏菊

水彩画，贝罗尔牌水溶性铅笔，油画棒，获多福牌300克冷压纸，53 cm × 71 cm，私人收藏

这是我前不久画的一幅作品。两年前，在爱丁堡举办的苏格兰皇家水彩画家协会的年度展览会上，这幅作品已被销售。画中的桌布，是我在意大利的普利亚市场上买的，桌布上那强烈的色彩和图案特别漂亮，我用它作为这组静物的主体衬布。这组静物，是我这些年来在画室地板上摆设的众多静物中的一组。我很喜欢光照下明与暗的鲜明对比，并试图在描绘中，保持这种强烈的对比关系。我使用白色油画棒，快速地确定受光区域，但这并不容易。要提前准确地判断出哪里将是受光区域，的确是件棘手的事情。因为，其难度在于要在白色的纸面上使用白色油画棒。当然，我也可以用铅笔来描绘对象，这样会更从容一些。但对我来说，作品会因此失去生动性和自然的意味。接下来，我在各个物品上大致铺上了一遍淡彩。在这个阶段中，出现误差、修正误差是很正常的事情。我认为，将修改的痕迹遗留下来，会增加画面笔触的丰富性。

在伦敦的透纳美术馆，我参观了透纳的作品展览，并深深地被吸引住了。一些作品的注解上说，透纳在画风景时几乎总是画背光或反光。这种画面效果乍一看并不突出，但当你仔细观察他的画作时，即变得非常明显。瞧我自己的作品，这种光影效果也是我所努力追求的。19世纪晚期，许多印象派画家都能熟练地描绘光与影，并使他们的绘画作品光彩照人。

在我看来，水彩画是一种表现光影效果的理想媒介：它透明、清澈、衔接自然、可反复叠加，且富于韵味，还能与不同的颜色混合，用来表现光影可达到惟妙惟肖的效果。

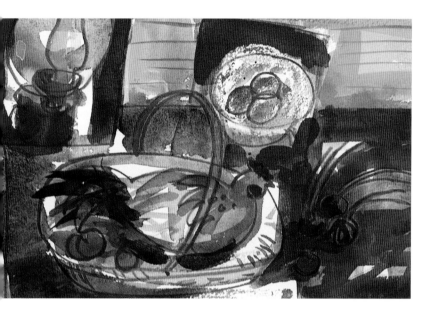

地板上的摆设：红色和黄色
水彩画，贝罗尔牌水溶性铅笔，油画棒，获多福牌300克冷压纸，
10 cm × 15 cm，私人收藏

近年来，我经常利用画室的地板来作为静物画的背景，因为在一段时间内，我厌倦了总是在桌面上摆设静物，我只是想做出一些改变。

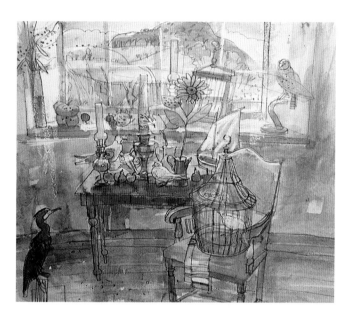

椅子上的鸟笼
水彩画，贝罗尔牌水溶性铅笔，油画棒，版画纸，
91 cm × 101 cm，私人收藏

这幅作品画在一张很大的纸上。这种纸是印制版画用的，也不知道叫什么名字，纸的吸水性比水彩纸还大。我平时挺喜欢待在家里的，感觉更舒适一些，能画更多的画，无论是油画、水彩画。在学校求学的时候，我就爱画大尺寸的油画，达到正方形1.82米之巨。我很享受挥舞着大刷子在地面上作画的那种感觉，无拘无束、自由之极。这幅静物画中的物品是我在画室中的珍藏，尽管它们看上去有点凌乱。静物是面对画室的窗户摆设的，我把远处秋天的一部分景色也画进了画里。

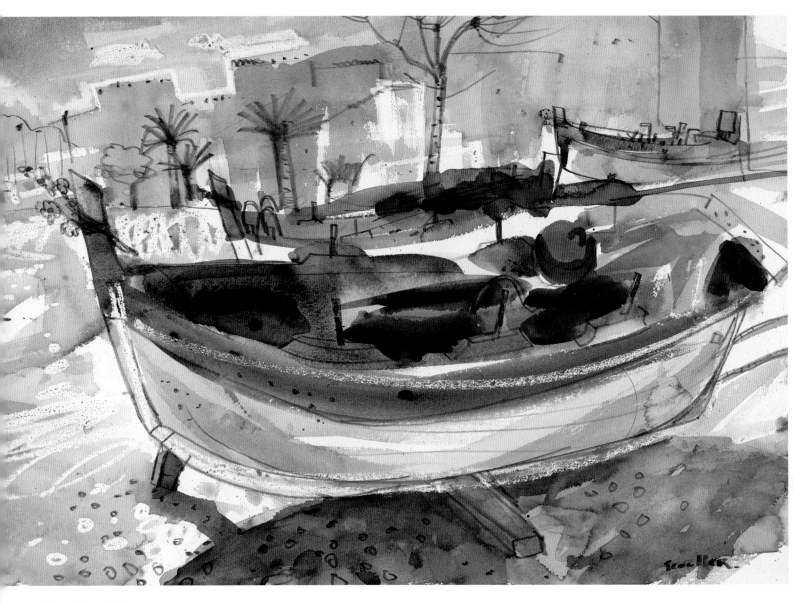

渔船，卡涅，法国

水彩画，贝罗尔牌水溶性铅笔，油画棒，获多福牌300克冷压纸，53 cm × 71 cm，画家自藏

海滨小镇卡涅及其毗邻的渔港克罗德卡涅，均有着美丽的蔚蓝海岸。数十年来，我在这里找到大量的绘画素材。这里明晰的阳光令人赏心悦目，它因此而成为许多著名画家的写生基地，特别是在以前印象派画家那个时代。遗憾的是，近年来原先那些港口已被占为各种活动场所，开发建设的痕迹让其不堪入目，旧港口已经失去了原先的魅力。然而，如果你去精心挑选的话，还是可以找到一些有趣的东西来作画的。这组船最吸引我注意力的，是船身上抢眼的浓烈色彩，它们与柔和的沙滩形成了鲜明对比。另外，我很惊奇每一艘船的船首均插着一小束鲜花……这是否预兆着我会有好运呢？

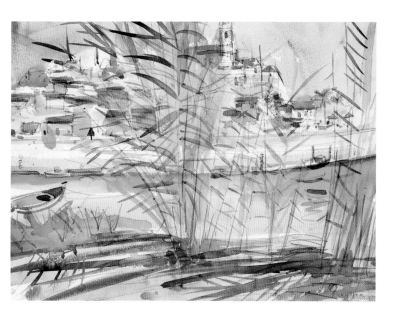

海滩上的竹子，费拉古多，阿尔加维，葡萄牙

水彩画，贝罗尔牌水溶性铅笔，油画棒，获多福牌300克冷压纸，53cm×71cm，私人收藏

　　这里是我特别喜欢的一个地方，近年来我已经画过它很多次。这一次我重新审视它，是想从它身上再找到一些新意来。当我经过水湾处想画老城区的时候，透过灌木丛瞥见了高大的竹茎在微风中摇曳。清风送爽确是一件幸事，但太阳和白蛉却异常凶猛！我先用白色油画棒标出老教堂的塔尖，以及那些白色建筑的位置。然后，我使用稀薄的颜色来确定天空及远方天际线的色彩，同时还点饰出远处建筑物上的红色屋顶。接下来，我以饱满浓重的颜色敷设在海面、沙滩及前景之上。在这个环节中，我把建筑物和船只的基本形状也画了下来。最后，我使用特制的笔刷画上竹茎，再用小貂毛笔画出竹子的枝叶。

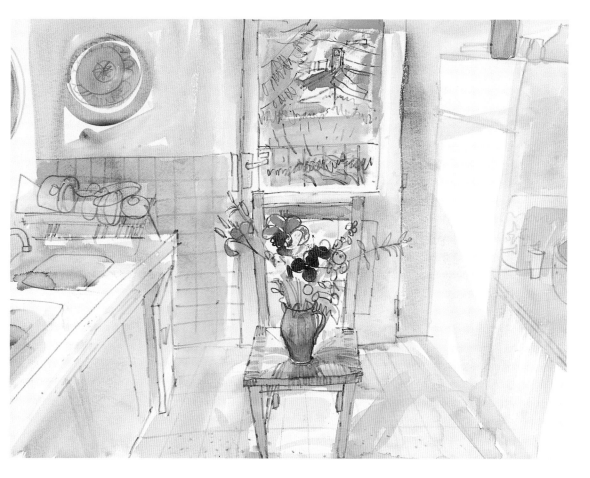

幸福的厨房，科利乌尔，法国

水彩画，贝罗尔牌水溶性铅笔，油画棒，获多福牌300克冷压纸，53cm×71cm，画家自藏

　　画面中，整个厨房都洒满了明亮的地中海阳光。小房间里光线弥漫，这种感觉正是我想在画面中捕捉的。我曾经多次画费利西蒂先生的厨房。费利西蒂先生是我的好朋友，也是一个很棒的厨师。取景时，我的主要任务就是在椅子上摆上一束鲜花，以便增加一些夺目的色彩，在画面上形成视觉焦点。

浓郁的色彩

"色彩是让我终日痴迷、欢乐和痛苦的原因所在。"

——克劳德·莫奈（1840—1926）

这两页中的三幅画都是我在画室里创作的。要不就是通过记忆来画，要不就是根据现场画的速写加工而成。我迷恋色彩，所以我整日沉浸于去琢磨它，去夸张地描绘它。也许，船只或别的东西并不是我作画的真实用意，它们都是我玩色彩游戏的一个借口。

水彩作画的时候，色彩的饱和度出现变化这件事情值得提醒。当纸面还是湿的时候，色彩会显得比较鲜艳，看起来更强烈、更饱和一些；但是，当纸面干了以后，色彩的鲜艳度和明度都会减弱。这就是水彩画的特性之一。因此，画水彩画时，如果你想达到自己预期的色彩强度，就要画得比你所看到的鲜艳一些、明度深一些。

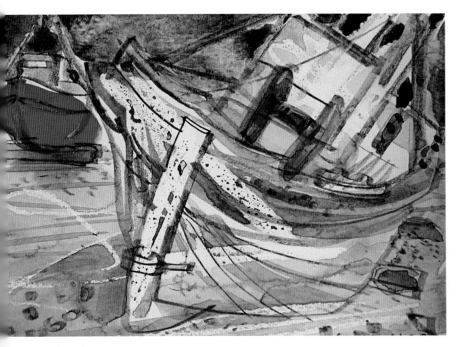

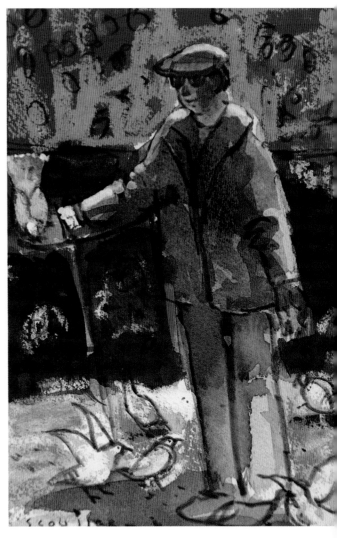

搁浅的船，阿尔穆涅卡尔，西班牙
水彩画，贝罗尔牌水溶性铅笔，油画棒，达拉·罗尼水彩颜料，木板，
7cm×12.5cm，画家自藏

　　在这幅画中，我做了一些色彩和质感的实验（还有《盲人与鸽子》，右）。我使用蜡笔来表现船体受风化而斑驳的质感。而在《盲人与鸽子》一画中，我在水彩色层上使用了粉红色油画棒，想制作出一些色彩斑驳效果的"噱头"。

造船厂，吉尔维内克，布列塔尼，法国

水彩画，贝罗尔牌水溶性铅笔，油画棒，弓河印刷纸，121.5 cm×80 cm，画家自藏

许多年前，我从伦敦的约翰·珀塞尔那里买了一些纸张，这种纸的性能介于水彩纸和印刷纸之间。我想画大一点规格的水彩画，大如A1（84 cm × 60 cm）的尺寸，通常画材店里都有存货。这种纸看上去就像水彩纸，但性能却完全不同。这幅画里使用了这种纸，它看上去有点像普通的粗面水彩纸，但吸水性要强得多。所以，我在作画时采用了稍微不同的方法。在开始绘制之前，我将画纸完全打湿，基本上使用湿接法的方法。绘制的笔刷也要比平时蘸上更多颜料。因为这类纸干了以后，与一般的水彩纸相比，色彩往往会变得更加黯淡。我挺喜欢用这种纸来画水彩的，并且也画出了一些佳作。

盲人与鸽子

水彩画，贝罗尔牌水溶性铅笔，油画棒，达拉-罗尼水彩颜料和护壁板，15 cm × 10 cm，画家自藏

这幅小画（还有《搁浅的船》，左）都是画在板子上的。我挺喜欢画这种小规格的画，这意味着我不需要去裱纸，还可以只买一块大的板子，然后将其切分成若干小块。

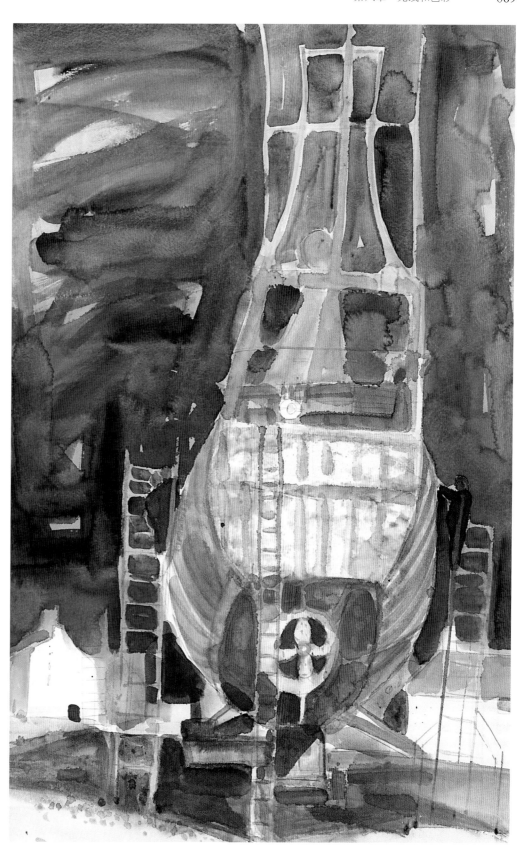

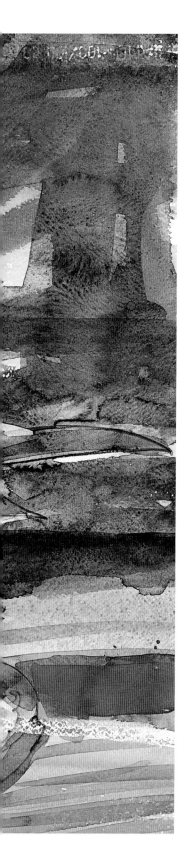

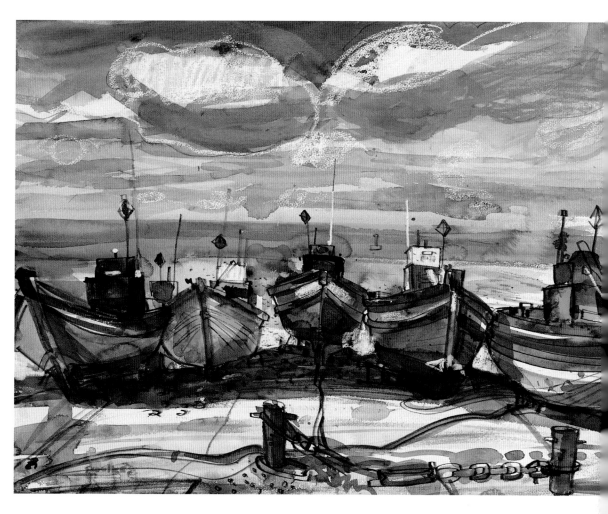

静物：小鸟和罂粟花

水彩画，中国白，贝罗尔牌水溶性铅笔，油画棒，获多福牌300克冷压纸，53 cm × 71 cm，画家自藏

　　这幅画我所使用的都是欢快、明亮的色彩。画面上这些物件通常都是分散地摆在画室的各处，但此时我将它们汇集而成一组静物——这是经过搭配的、有着绘画意义的、让我心动的一组静物。在这组静物中，我唯一新添加进去的就是罂粟花。你可能会注意到，画面上有我使用油画棒留下的痕迹。这些痕迹形成了一种结构肌理，不仅增加了画面的层次感，也显得更加自然和生动。

　　搁在船台上的船，阿尼斯顿，南非
水彩画，中国白，贝罗尔牌水溶性铅笔，油画棒，获多福牌300克冷压纸，53 cm × 71 cm，私人收藏

　　我喜欢这些色彩鲜艳的小船，也喜欢它们在船台上排列成一行的模样。凑巧的是，云朵也以类似的方式排列着，就连细心描绘的缆绳和链子也重复着这种模式！

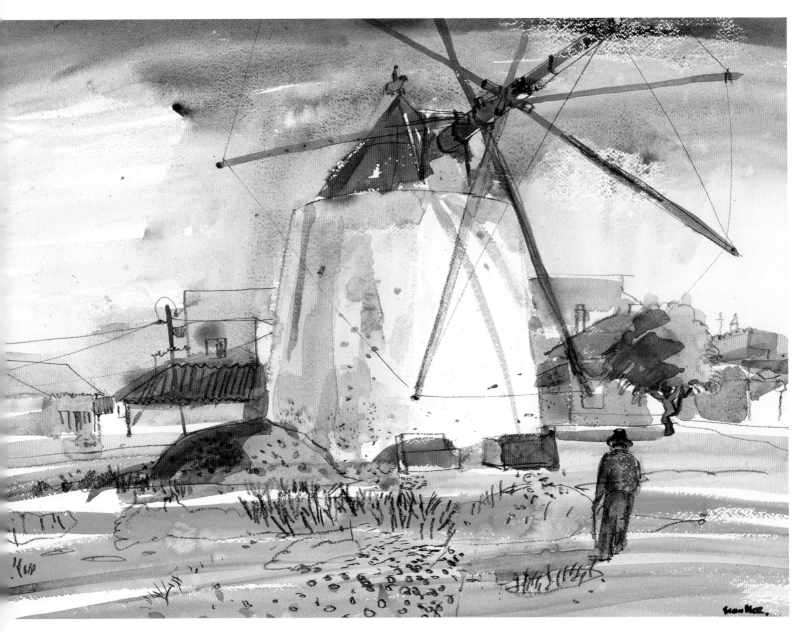

风车，Odiaxere（奥迪尔舍尔），阿尔加维，葡萄牙

水彩画，贝罗尔牌水溶性铅笔，油画棒，获多福牌300克冷压纸，53cm×71cm，私人收藏

这幅画是个好例子，利用水彩纸白的底色，可以很好地表现出光线亮度的效果，就像在这个古老风车的受光面一样。风车巨大的体积占据着画面的中央位置，而近处一位老人的身影却与之形成了一种缓冲作用。老人戴着传统的葡萄牙帽子，正背身离我而去。

船内，阿尼斯顿，南非

水彩画，贝罗尔牌水溶性铅笔，油画棒，获多福牌300克冷压纸，71cm×53cm，私人收藏

在阿尼斯顿，我花了好几天时间，从不同的方向和角度去画船只。每天出海钓鱼返回之后，船只都被搁在船台的不同位置上。这一次，我起了个大早便去画这艘鲜艳的红船。由于船的颜色很单纯，这可真成了红色调练习了。

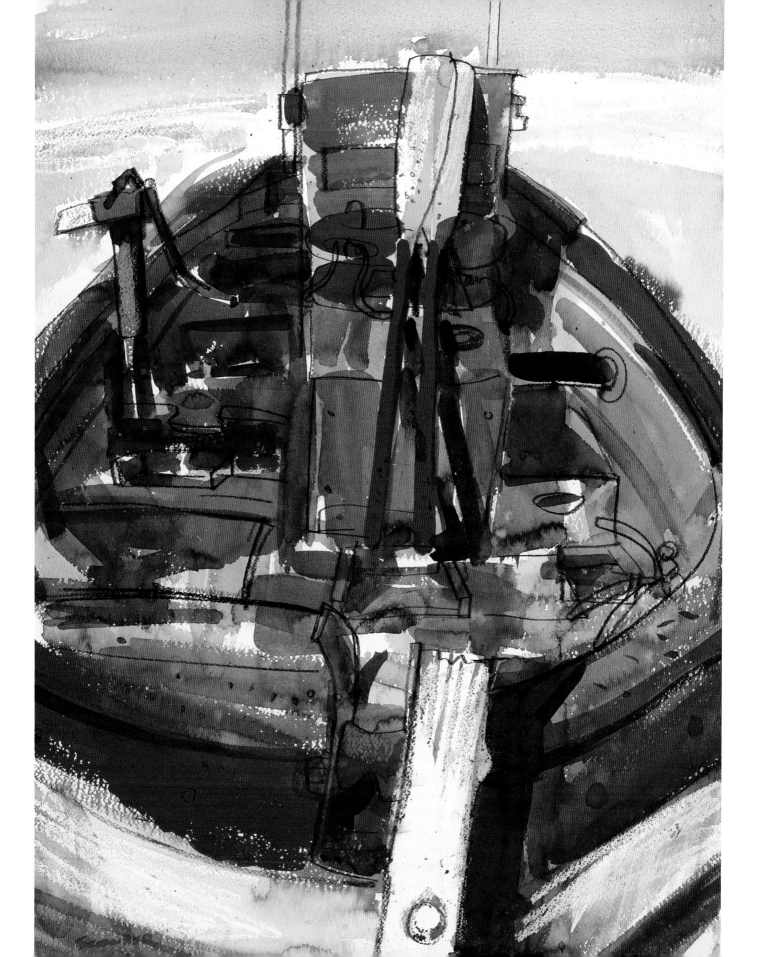

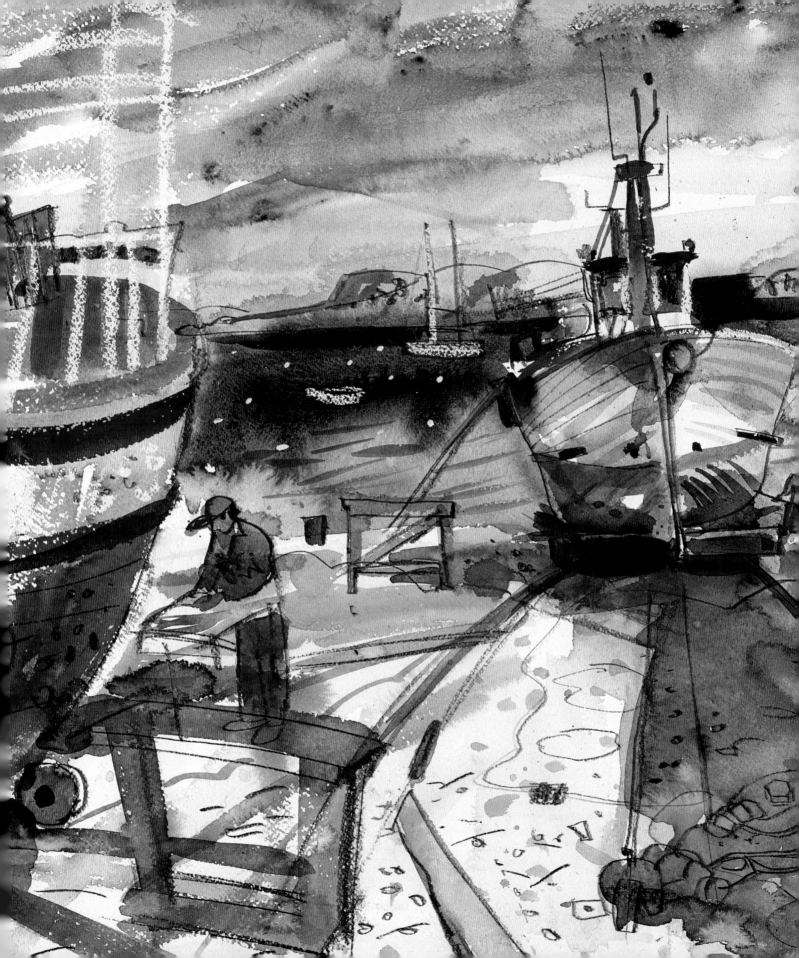

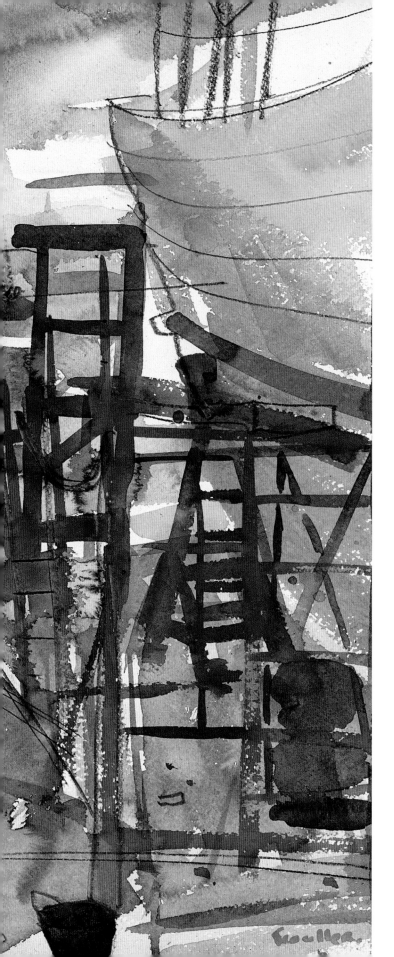

合适的主题

"我的'无忧无虑的童年',便是那些躺在岸边听浪涛声的日子。我感激童年那些时光,它使我长大以后成了一个画家。现在,每当我拿起画笔,就总是想起往事那些画面。"

——约翰·康斯泰勃尔（1776—1837）

"美存在于观察者的眼中"的说法无疑是正确的。但是,吸引一位艺术家的事物,在另一位艺术家眼里也许是乏味的,或者过时的。谁想得到,光画瓶瓶罐罐就能让一位画家大获成功?意大利画家乔治·莫兰迪（1890—1964）就是这么干的!当然,他也画其他题材。但他的确是因为画那些美妙的瓶瓶罐罐静物画而闻名天下的。他一辈子都去发现生命的精彩,以精致的笔触、柔和的色调以及诗意一般的方式来描绘瓶子和罐子。

船坞,萨格里什,葡萄牙

水彩画,贝罗尔牌水溶性铅笔,油画棒,获多福牌300克冷压纸,53 cm×71 cm,私人收藏

我驱车沿着阿尔加维南部的海岸线,经历了漫长的一天探索之后,才有了这个伟大的发现!当时,我是在前往葡萄牙最西南边的圣文森特角的途中。在萨格里什城外我停了下来,很偶然地我遇到了这个船坞。虽然它又小又乱,但却是一个理想的作画天堂!这一处的景色很特别,最令人兴奋的是船只很多,又面朝着大海。你看,近处船只那巨大的轮廓,稳重如纪念碑似的。与其形成对照的,是那些在远处水面上漂荡的小船。我一直认为,处于岸上的船只是最好看的。船身上漂亮而优雅的线条一直延伸到船的底部,所有这些你都能一目了然,很容易去描绘。可不像在水中那样,它们不停地晃荡、变换着方向。当我快要完成这幅画作时,突然左边出现了一个人物,我即刻将其放入画中。我认为这个人所处的位置及形状大小,对这幅作品的完整性是个有益的补充。这就是在现场写生的好处:现实生活千变万化,意想不到的事情经常发生。如果在画室中依赖照片作画,你不可能遇到任何类似的突发事件。

我很钦佩和羡慕这样一些画家：他们有的能画出巨型大作；有的能画出几乎没有任何内容的画；还有的能捕捉到最平凡的，或者最意想不到的主题。我必须承认，我并不具备某种特定技能，所以我不得不极力去搜寻图像，并不断地进行色彩和素描训练。这本书的写作，迫使我在那么长的时间里，第一次对自己的作品进行逐一评价，而且要反复地去浏览各项条目、概要。

在国外旅行的时候，我的汽车通常会塞满各种绘画装备。比如，油画颜料及相关材料（画布和画架），还有水彩画颜料、纸张、速写本，以及画素描的材料。这是一个名副其实的移动画室。尽管汽车里装满了心爱的绘画材料，我还必须做一些事情，以便使自己进入绘画状态，而这往往才是最困难的。通常情况下，拥有一个成熟的构思，才可能成就一幅优秀的作品。但不幸的是，出现相反的结局也是常有的事。这就是为什么我常常会驱车一整天，去寻找难以捉摸的绘画主题。有时，是为了特定天气条件下的一道风景；有时，是为了一处独具特色的场景。比如，葡萄牙的船坞、普罗旺斯被废弃的旧农场，等等。这些都很难解释清楚，完全凭个人心境和情绪状态而定。然而，一旦发现一个合适的绘画主题，我就有可能创作出一件好作品，甚至是一系列好作品。

古老的橡树，农场，费昂斯
水彩画，贝罗尔牌水溶性铅笔，白色油画棒，约翰·珀塞尔水彩写生簿（冷压纸），30 cm × 42 cm，画家自藏

这幅画是在普罗旺斯一个异常阴沉的冬日里完成的，只使用了有限的几种颜色：黄赭石、佩恩灰、天蓝、法国深蓝和镉红。

玛德，费昂斯，普罗旺斯
水彩画，贝罗尔牌水溶性铅笔，白色、黄色油画棒，约翰·珀塞尔水彩速写本，300克冷压纸，30 cm × 42 cm，画家自藏

我对这所农舍既着迷又兴奋。这一次，我在珀塞尔水彩写生簿上做了一些色彩探索。使用的主要颜色有黄赭石、佩恩灰、天蓝、法国深蓝和镉红。

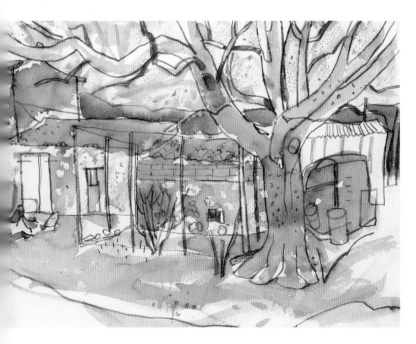

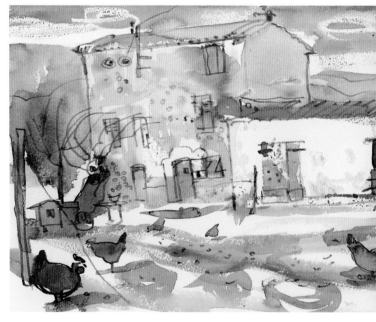

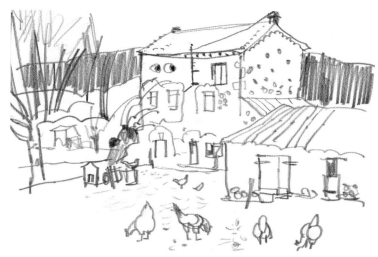

农场速写，费昂斯

*约翰·珀塞尔牌速写本，30 cm×42 cm，
施泰特勒牌自动铅笔，6B 笔芯，画家
自藏*

这是我在农场闲逛时，为了寻找创作素材而画下的系列速写中的一幅。每当我发现了一个新的绘画主题，兴奋的心情的确难以言表。一个真正好的绘画主题，你不能等着它自动找上门来。而一旦俘获了它，你只看第一眼就会迫不及待地想把它画到布上或纸上！

我还记得，大约二十年前在普罗旺斯地区作画的日子。那次，我花了好几个令人沮丧的日子去作画，心情郁闷极了，最终的结果是一团糟。迫不得已，我离开了我的汽车到处去侦察。在深秋干旱的季节里，我遇上了这个村庄，它位于费昂斯一个有名的小镇子附近。当时，我怀着越来越焦虑的心情，因为在比尔·克里夫画廊举办的个展迫在眉睫，在格拉斯哥举办的个展也很快来临。突然间，我发现了一座美丽的房子（普罗旺斯一个很特别的农舍），它距离路边才四十多米远。农舍的四周堆满了杂物，到处是锈迹斑斑的旧农机、牲畜，还有储物房、橄榄树等。一个年迈的农夫和他的妻子正埋头忙家务。眼前的景象让我仿佛回到了冰封时期，一个遥远的年代。这个场面就是画家梦寐以求的绘画主题！

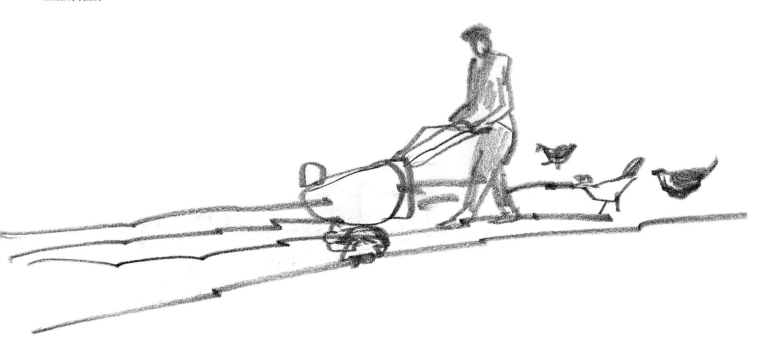

我连续好几年回到那里作画，而且总能发现一些我以前没有发现的新东西。对我来说，这些东西都非常令人惊奇。我已经与安东尼先生和他的妻子很熟识了。在农场里，经过第一个月振奋人心的写生之后，在接下来的日子里，我变得不那么好奇了，而是更多地以一个观察者的身份，转变到与他们友好交往上面来。他们所过的日子，是一种很简单的、几乎是自给自足的生活方式。很可惜，这种生活方式在法国这个地区正迅速消失。事实上，他们的一个邻居告诉过我，在我第一次到访的前几年，安东尼先生还一直在他自己的农场中使用牛犁地。我最后一次拜访那里，大约是在12年前。当时我带着妻子，打算一起去拜访他们夫妇。但是，唉，发现安东尼先生已经在六个月前去世了。他是在心爱的土地上收割时倒下的，他在这片土地上辛勤地劳作了60年，整整一辈子！从此以后，我再也没有回去过那里——我在心里为他祈祷，安息吧，安东尼先生。

当然，你的确不必总是到远方去寻找那些惊艳的绘画素材。最近，我在厨房里画了好多鱼的速写，这些鱼都是经过了摆布的。有一些东西，虽然我们过去已经司空见惯了，但是，当换上另一个视角观察的时候，它们往往就会变成另一副模样，让人刮目相看。对于一位艺术家来说，保持开放的思想是非常重要的，它能让你更容易找到绘画灵感。如果我们总是回到原先自己习惯的绘画套路上去，的确比较保险。但是，你必须去做新的材料试验，去尝试新的绘制方式和技巧探索，就是说去冒险。当积攒经验、获取了信心之后，你便能够向新的高度发起挑战——毕竟，一幅优秀作品的产生，是建立在人的自信、自强及渴望超越之上的，更不用说还要付出泪水和血汗啦！

喂鸡的安东尼先生
约翰·珀塞尔牌速写本，
30 cm × 42 cm，施泰特勒牌自动
铅笔，6B笔芯，画家自藏

在这幅速写中，安东尼先生正在给他的鸡群喂食。近景老橡树的安排，决定了构图中画面的架构。过了些日子，我以同样的构图、类似的方式画了一幅油画，而且还是在原来同一个位置上。

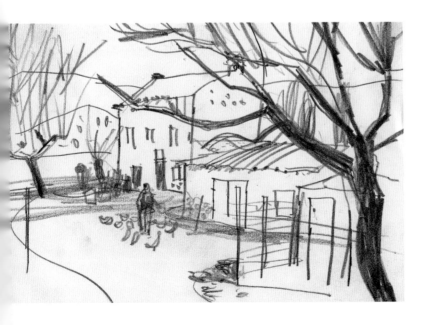

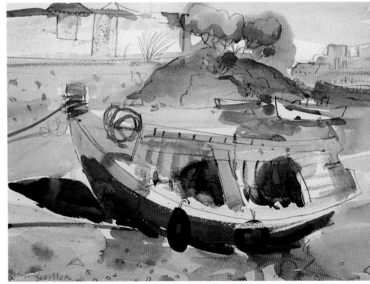

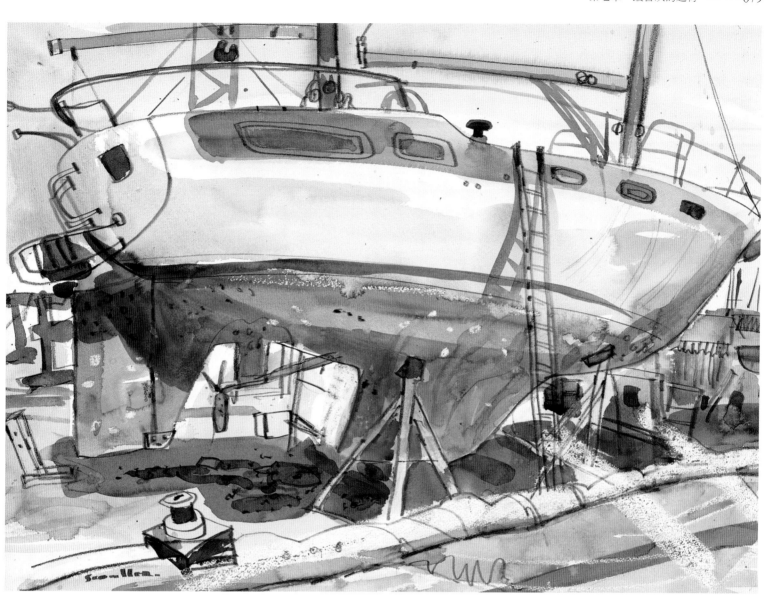

搁浅的船，费拉古多，阿尔加维，葡萄牙

水彩画，贝罗尔牌水溶性铅笔，油画棒，获多福牌300克冷压纸，53cm × 71cm，私人收藏

这艘小渔船内部是天蓝色的，而外壳是洋红色的。这两种色彩的组合实在是太诱人了，简直令人难以抵抗！这种热烈的色彩搭配，在视觉上形成了极强的对比关系，它常常就是一幅色彩写生画的兴趣点。我特意研究了对象的色彩关系，使用的颜色有：天蓝、群青、洋色、暗红、镉黄和佩恩灰。这幅画的细节很少，整幅画其实就是一个欢乐色彩的大汇集。

游艇，沃邦港，昂蒂布，法国

水彩画，贝罗尔牌水溶性铅笔，油画棒，获多福牌300克冷压纸，53cm × 71cm，苏格兰皇家银行集团收藏

在这幅画中，我先用白色油画棒做出一些定位，强调船只的形体，并提前在前景卷起的帆布上画出纹理。然后，使用含水量饱满的天蓝色，迅速描绘出船的形状及主要构造。同时，调进群青来画较深的区域。用暗红色混合群青，描绘船下的阴影部分。最后，用不同深浅的黄赭石色描绘桅杆。当这幅画还湿的时候，使用水溶性铅笔深入刻画细节。

船只与船厂

在我的绘画生涯中，无论是在英国或国外，总是离不开船只和船厂这个绘画题材。回顾一下我外出作画的历程：从苏格兰的格文到克莱德班克，再到设得兰群岛。然后去国外，从西西里的切法卢到威尼斯，再到意大利。我在去到南非的好望角之后，又继续往东，远至充满异国情调的桑给巴尔岛。所到过的地方，吸引我的都是同一个对象：优雅的船。其中包括船的形状、色彩，以及无序而平凡的周边环境、在船上劳作的健壮汉子！

整理绳索的渔夫，阿尔沃，葡萄牙
哥达牌自动铅笔，4B笔芯，罗尼牌速写本，22 cm × 30 cm，画家自藏

这幅速写画得很快，画在罗尼牌速写本上。光滑的纸面画起来很舒服，非常适合铅笔和英国纤维笔作画。我采用排线的形式去着重表现明暗光影，画出这个渔夫场景有趣的形体特征。我还画了许多速写，专门研究这位老渔夫和他的一些同伴。

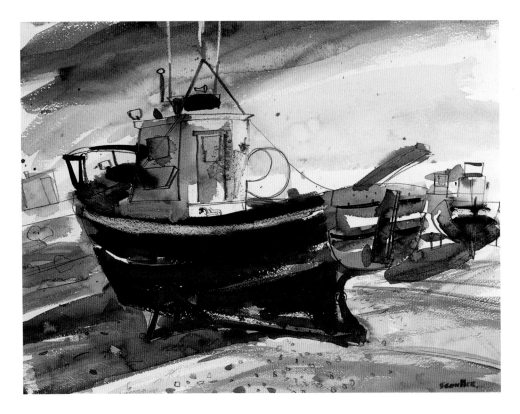

维修的船，斯图斯湾，西开普，南非
水彩画，贝罗尔牌水溶性铅笔，油画棒，法比亚诺牌300克粗面纸，53 cm × 71 cm，私人收藏

我记得画这幅画的时候，是在南非特别酷热的夏天里。开始作画之前，虽然我将纸张充分浸湿，但是画面的色彩还是几乎立即就干透。作画的过程非常快，所以画面效果很生动。

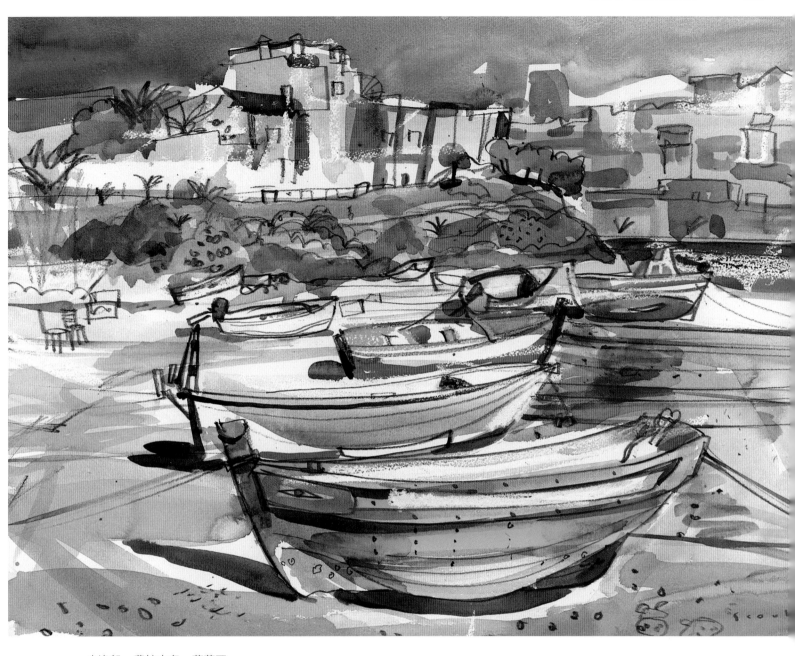

小渔船，费拉古多，葡萄牙

水彩画，贝罗尔牌水溶性铅笔，油画棒，获多福牌300克冷压纸，53 cm × 71 cm，苏格兰皇家银行集团收藏

有时我习惯在画中只使用一种色彩作为主导色，而让其他的色彩服从这个主色调。这幅画的主色调是黄色，我用它来描绘海滩的区域。同时，我还以其他艳度各不相同的黄色穿插其中，包括被水稀释后呈现不同深浅的黄色。在一幅画的色彩对比关系中，必须要有某些色彩起到平衡画面的作用。所以，在这幅画中，我采用不同的蓝色与佩恩灰的混合色，去平衡强烈的暖黄色以及阴影的冷蓝色。

静物

"整体大于局部的总和。"

——亚里士多德（公元前384—前322）

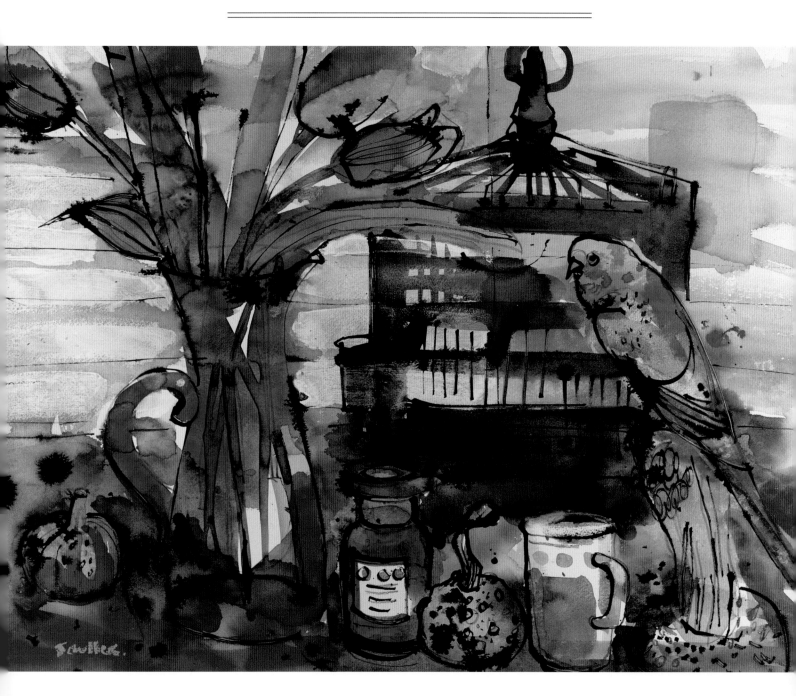

设置
6B铅笔，罗尼牌速写本，22 cm × 30 cm，画家自藏

　　这个小画稿来自一本速写本，是为一幅大型水彩创作而画的构思草图。画下沿的注释写着"白色桌子——色彩不翼而飞"。画中，在纯白底色的衬托之下，物体丰富的色彩也不翼而飞了。这显然是提示我，画室桌子的色彩要重新设置。

　　绘画题材在任何地方都可以找到：在厨房里、花园里、超市里。事实上，绘画主题存在于任何能吸引你注意力和让你兴奋的地方。套用劳尔·杜飞（1877—1953）的著名论断：画什么不重要，如何画才重要。

　　我更愿意去"发现"一幅静物画，而不是为一幅画去摆设静物。然而，这并不总是能轻易实现的。这就是为什么多年以来，我一直为拥有大量的有趣物品而费尽心机的原因。这些物品搜集于本地或者外国的街边市场、古董店、旧货商店和其他各处。因为种种缘由，它们均被我摆放在画室各处。也许突然有一天，我会发现一个有趣的物品组合，从而构成一幅激动人心的静物画面。近年来，我一直以画室地板作为很多静物作品的背景。利用地板，我能从不同的方向，多角度地观察和摆放物品。我能够连续画出好几幅看起来各不相同的静物画。

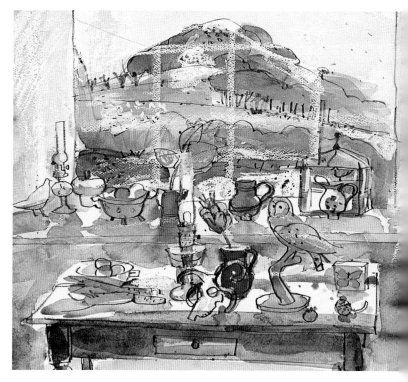

长尾绿鹦鹉
水彩画，竹笔，印度墨汁，白色水粉，获多福牌300克冷压纸，53 cm × 71 cm，画家自藏

　　这是一个实验。我决定在水彩画变干的过程中，尝试用竹笔和墨汁作画，以便产生渗色和羽化的效果。这个过程的要诀是，掌控好下笔时机与各种湿颜色之间的恰当火候。浓烈的黑色无疑能强调色彩的强度，创造一种近乎彩色玻璃的效果。在背景上我使用了一些白色水粉颜料，因为我觉得百叶窗的色调太暗了。

蓝色桌子
水彩画，贝罗尔牌水溶性铅笔，油画棒，获多福牌300克冷压纸，53 cm × 71 cm，私人收藏

　　这是一幅有两个鸟笼的画，是我的一个作品系列中的一幅。这个作品系列画的都是我画室的窗口（窗外可以看见著名的劳顿山）和一张画桌，画桌上摆放着一些我最喜欢的藏品。这张桌子跟随我已经超过了30年。在这期间，它的颜色不断改变，从红色到蓝色、黄色、绿色、黑色、灰色和白色。我时常给桌子涂上不同的油漆，因为各种色彩可以影响人们的不同情绪。将桌子变换颜色，也能启发我的新构思、安排不同的色调。

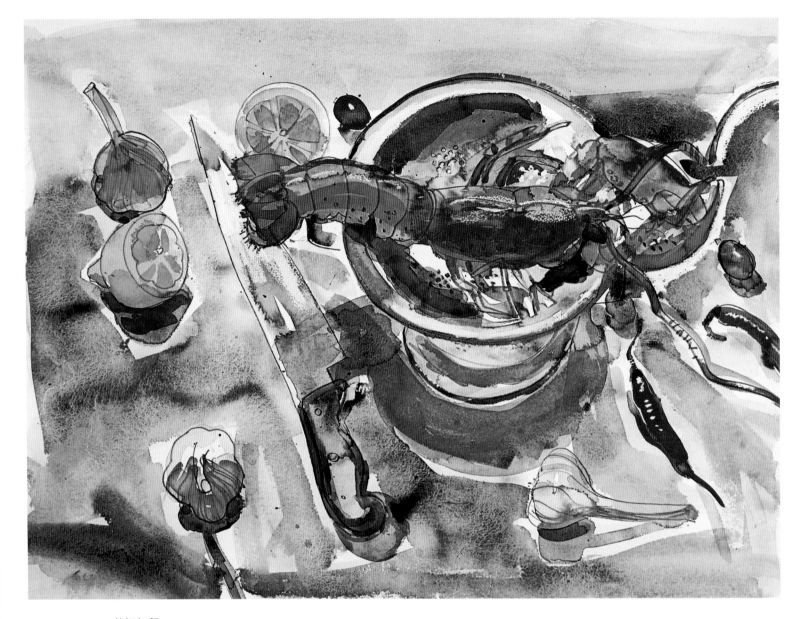

龙虾午餐

水彩画，贝罗尔牌水溶性铅笔，油画棒，获多福牌300克冷压纸，
53cm×71cm，私人收藏

　　画龙虾可不是一件简单的事——因为龙虾色彩艳丽、质感强烈，而且其形状往往占据了纸面或画布上很大的位置。这幅静物画，我将物品摆设于画室的地板上，使用一张纸来遮挡油漆过的地板，并添加了一些小配角，包括大蒜和辣椒。这幅画也延续了"厨房"这个绘画主题。

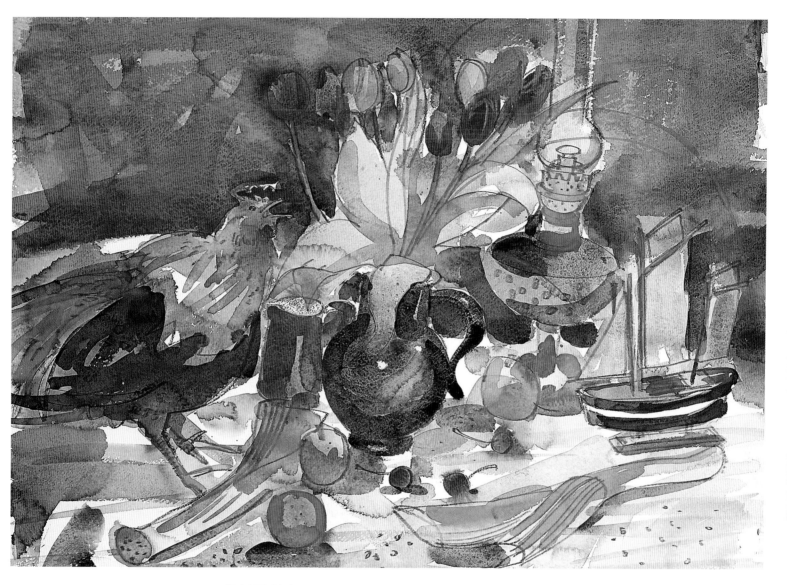

郁金香和母鸡

水彩画，贝罗尔牌水溶性铅笔，油画棒，获多福牌300克冷压纸，53cm×71cm，私人收藏

　　画这幅画的动力，源自于一束在超市里购买的郁金香。我在布置静物的时候，喜欢选择季节性的水果、蔬菜和鲜花，因为它们可提供我所需要的亮丽色彩。在这幅作品中，我努力捕捉住各种不同层次的红颜色，并区分出哪一些更暖，哪一些更冷。

风景与街景

　　我很少画名胜古迹和人们司空见惯的普通景观，也极力回避那些像风光明信片一样的场景。我想说的是，近年来大部分自然风光均被各式各样的都市建设破坏掉了，包括那些宁静的田野、乡间的林荫道、村舍群落，以及能让我潜心其中的各种场景。

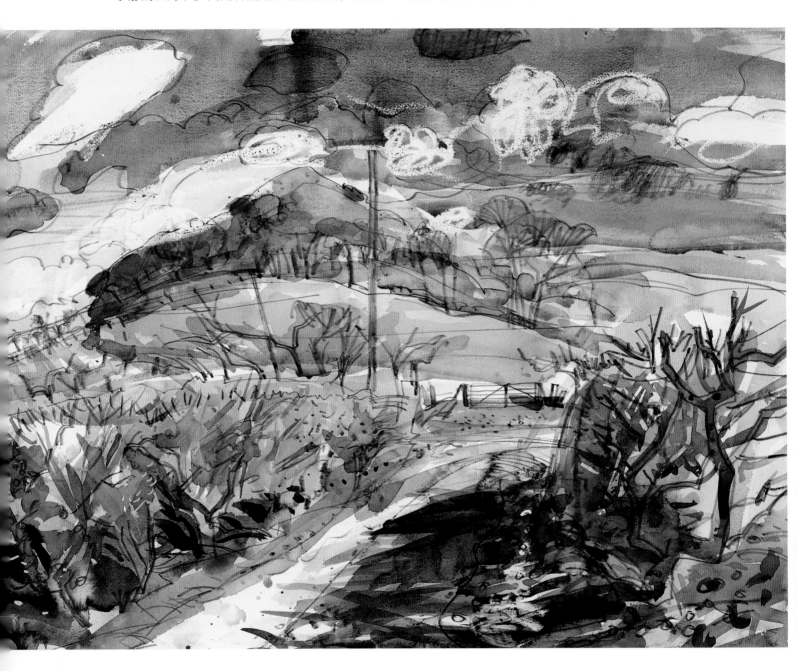

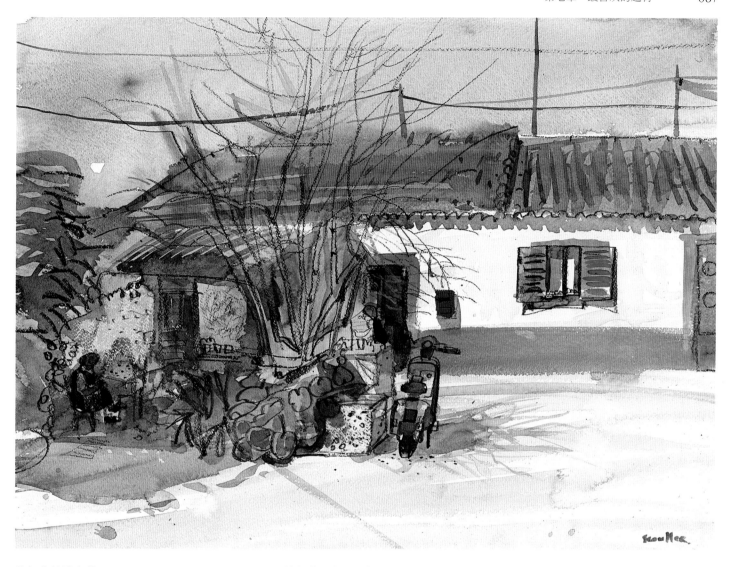

劳顿山的灌木丛

水彩画，贝罗尔牌水溶性铅笔，油画棒，获多福牌300克冷压纸，53 cm × 71 cm，画家自藏

　　刮风的天气对任何正在作画的画家来说，都是极其糟糕的事。在这种天气里，几乎每一样东西都在动——云彩、树木和植被。画架、水桶、颜料盒和画笔，随时都有可能被风刮到远方。在这一方面，水彩画家可能比其他画家面临更大的挑战。因为在写生中，水彩画的特点，决定了其画材和装备往往会更精致和轻便一些。最近，我买了一个很适合水彩写生的画架，它的名称叫大卫·波特画架。这个画架不便宜，但非常适合水彩画和小型油画写生。它的制作精良、重量轻，且在宽敞的中央平台处有双翼梁支撑。这点对我来说很重要，因为当你作画时，画板可以同时牢牢地倚靠在双翼梁上面，不会两边摇摆。

编织的妇女，法拉乔，阿尔加维，葡萄牙

水彩画，贝罗尔牌水溶性铅笔，油画棒，获多福牌300克粗糙纸，53 cm × 71 cm，私人收藏

　　在旅行写生的途中，我总是想方设法寻找有趣的绘画题材。在阿尔加维地区这个特别的小村子里作画时，我度过了一段美好的日子。我以这所蓝漆房子为题材，画下了好几幅各不相同的水彩写生。然而，在我刚刚到达那里的时候，真正吸引我目光的，却是一位老太太，当时她正坐在屋前编织。糟糕的是，当我摆开架势要作画的时候，她却躲进了屋子里。过了一会儿，她看清楚了我在做什么之后，再次走了出来，我立刻画下了她好几幅动态速写。在这幅画中，我画了一个鸟笼，这是当地具有典型特征的什物。作画过程中，老妇人又一次出现，我迅速将她画下来，安排在这幅画靠边的位置上。

　　大约二十年后，我又一次回到这个村子里作画。让人高兴的是，我发现这里几乎还保持着原先的模样。房屋前唯一缺少的就是鸟笼里的鸽子，还有编织老太太本人。很遗憾她已经在2001年去世了。然而，当我开始作画的时候，老太太的女儿向我走了过来，她居然还认得我。我忘记了，我给她们寄过一份展览图录，图录中的几幅画里，都画有她已故的母亲——这显然激起了她的亲近感。

范画：红桌子与水壶

说明

前面提到，我的画室中有很多物品都要经常挪动。比如家具，有时它会激起你的欲望，要去进行某种摆放和安排，引发你进行绘画创作的冲动。一旦遇到这种情形，我总是全力以赴，为一幅静物画的创作而忙碌。这张桌子上那些红色物体，与白色的玩具游艇和黑色的克莱德河豚船形成了鲜明对比。你可以看到，这件作品画出了灯光下的强烈阴影。

材料

- 水彩画颜料：紫红、镉深红、镉黄、柠檬黄、钴蓝、生赭、佩恩灰。
- 油画棒：白色、灰色、红色、橙色、黄色。
- 贝罗尔牌水溶性铅笔。
- 获多福牌300克冷压纸，53 cm×71 cm。

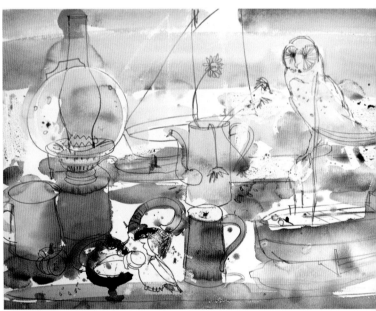

第一步

一开始，我用白色油画棒在几个主要物体上落笔：圆形灯罩、猫头鹰的头部、雅各布羊的头骨和白色衬布。然后，使用一支大刷子铺开含水量很多的大片色彩。在这个阶段，不要过多担心颜色的漫延及相互间的渗透。

第二步

当纸面开始慢慢地变干，但仍然潮润时，我便趁湿进行深入刻画，为的是追求笔触的自然衔接而产生的生动韵味。尽管我也力求对形体的准确把握，但并不在乎某些偏差和失误。对我来说，让画面保持整体感和流畅性，比片面的准确描绘更为重要！

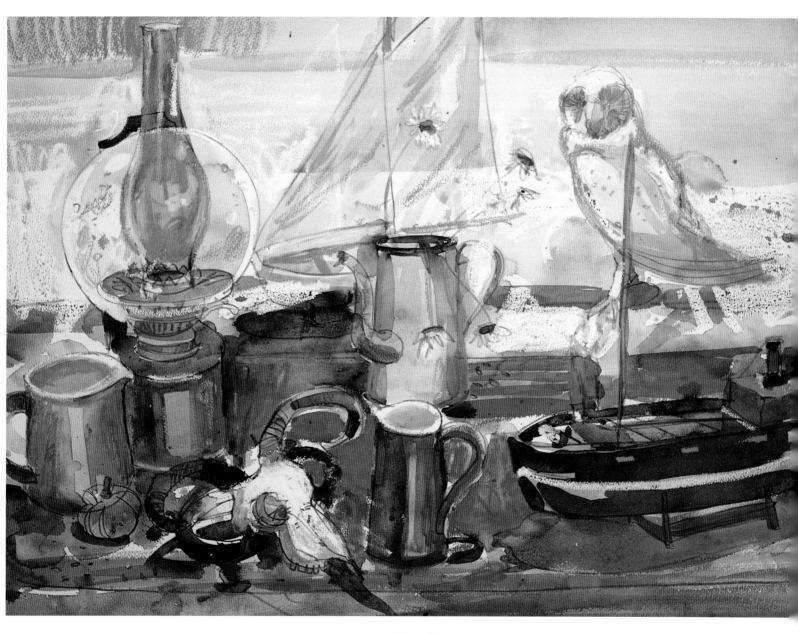

第三步

　　最后，我对画面进行了全面的调整，使用更加浓郁的色彩去进一步渲染。同时，还结合使用白色、灰色油画棒，对某些局部进行深入刻画，力图表现出其生动的体积感。在这幅画中，我努力追求一种整体而自然的画面效果，使线条与色彩达到一种平衡。

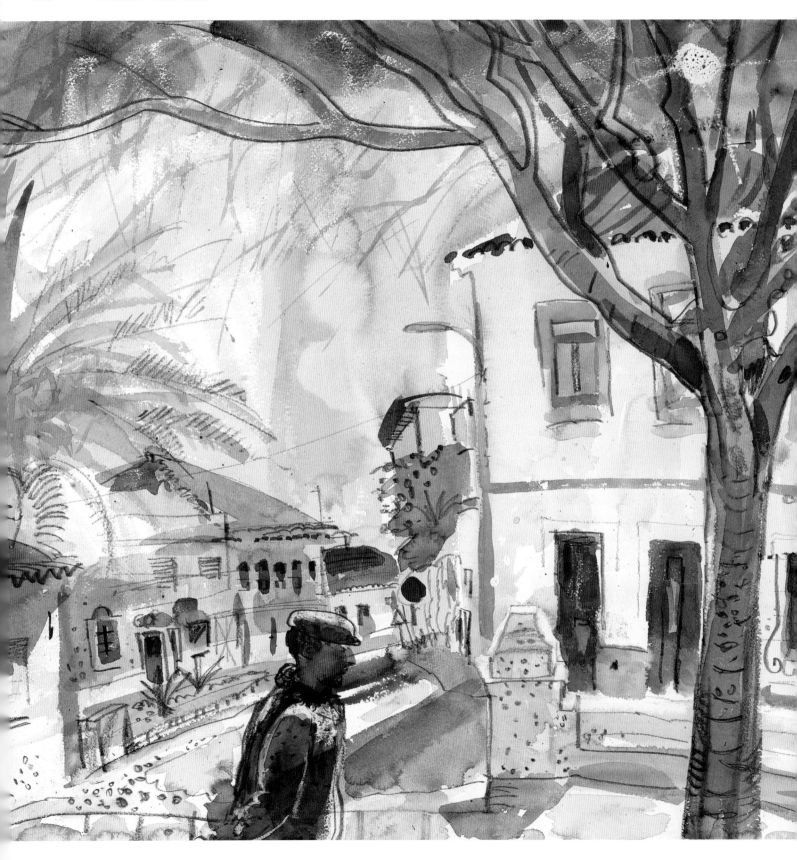

冬天漫步，阿尔加维，葡萄牙
水彩画，贝罗尔牌水溶性铅笔，油画棒，获多福牌300克冷压纸，
53 cm × 71 cm，私人收藏

　　在这幅画中，冬天的阳光透过树木光秃秃的枝干照耀着，这就是我的
画面想要表现的。在即将完成这幅画时，我并不那么满意画面的效果，它
好像还缺乏某种东西。这时，我看到有几个人在闲逛，其中一个人从我面
前走过。就这样，不知不觉地他便成了画面补缺的那个元素，为这幅画提
供了一个兴趣点。

晚霞，孟德斯鸠，阿尔伯，法国
水彩画，贝罗尔牌水溶性铅笔，油画棒，获多福牌300克冷压纸，
53 cm × 71 cm，私人收藏

　　在这幅画里，我迷恋于黄昏时分的光线，并尝试去捕捉晚霞消退之前
的微妙色彩。当我完成画作时，天色正好也暗了下来。

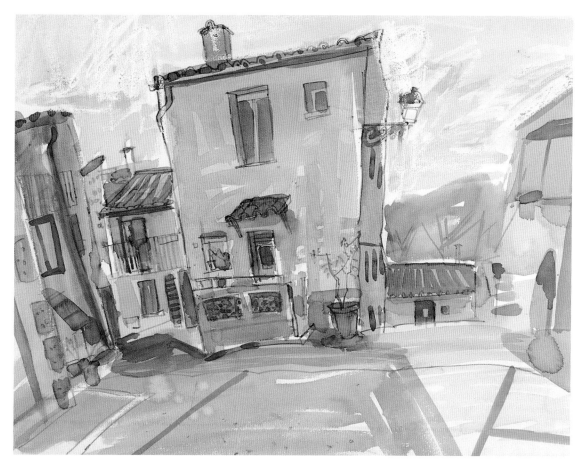

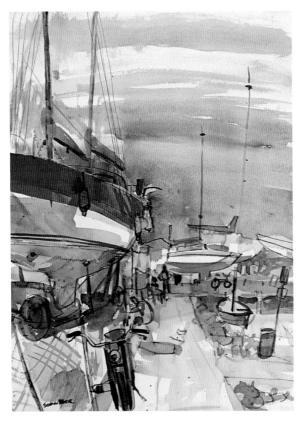

游艇和摩托车，昂蒂布，法国
水彩画，贝罗尔牌水溶性铅笔，油画棒，获多福牌300克
冷压纸，71 cm × 53 cm，私人收藏

　　一般来说，当你想到一片风景时，就马上会联想到的一个矩形、一个水平方向。然而，为了创造更多有趣的画面效果，其他方向的构图也是值得去考虑的。这艘船的桅杆呈垂直状，所以我选择了竖构图。这样的安排显然更舒服、更富于动感。

老房子，阿利霍，阿尔加维，葡萄牙
水彩画，贝罗尔牌水溶性铅笔，油画棒，获多福牌300克
冷压纸，71 cm × 53 cm，画家自藏

　　在这幅画中，我决心处理好这所俯瞰着阿利霍郊区的老房子：房子看上去有个巨大的烟囱，还有正立面的大片墙壁，透视角度很难解决。另一个难题是，墙壁与天空的色调几乎相同，很难区分开来。因此，我只好做了些夸张，将房屋上沿的色彩压暗，为的是让它与天空形成对比。我偏爱眼前所看到的简洁和单纯，同时点缀着庭院中些许生活杂物。

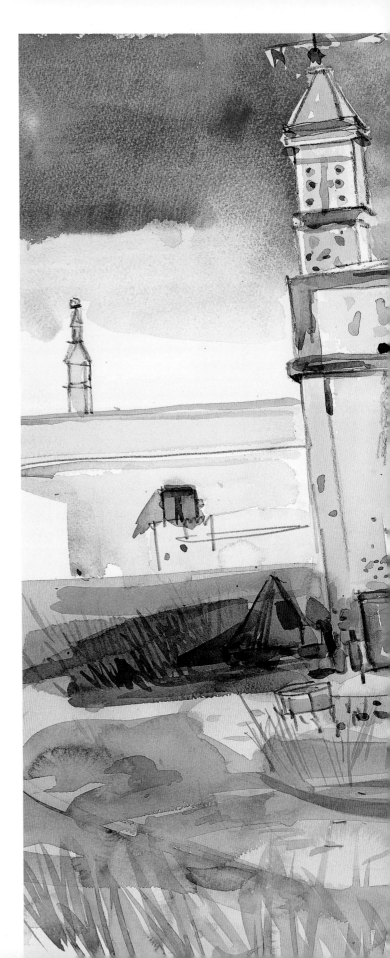

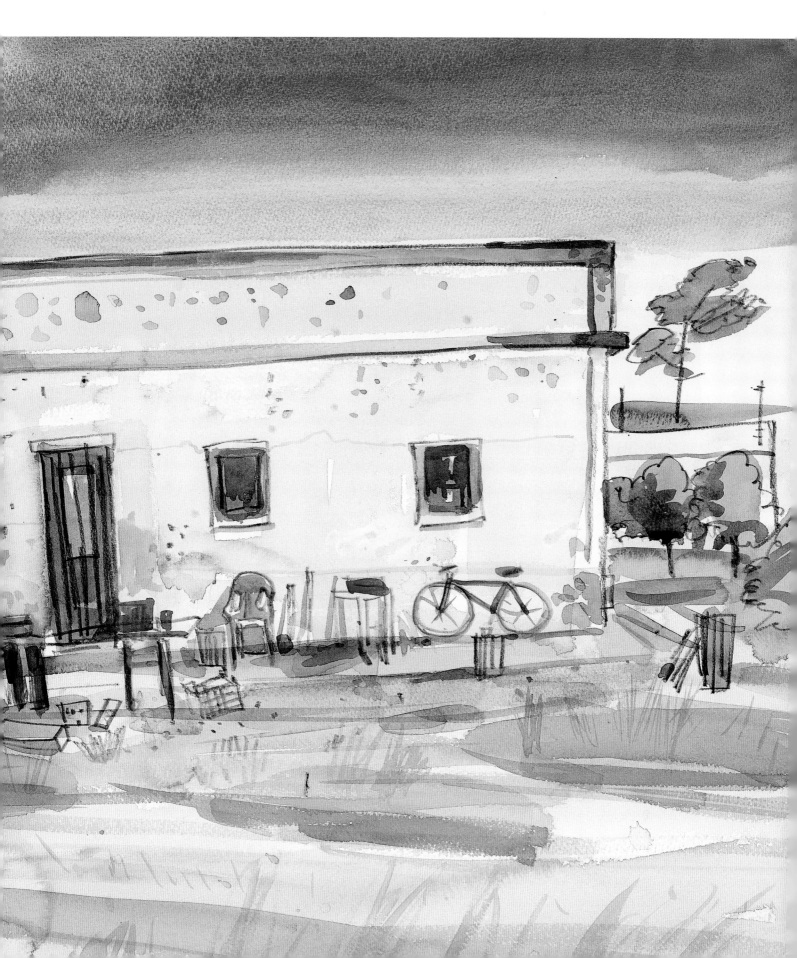

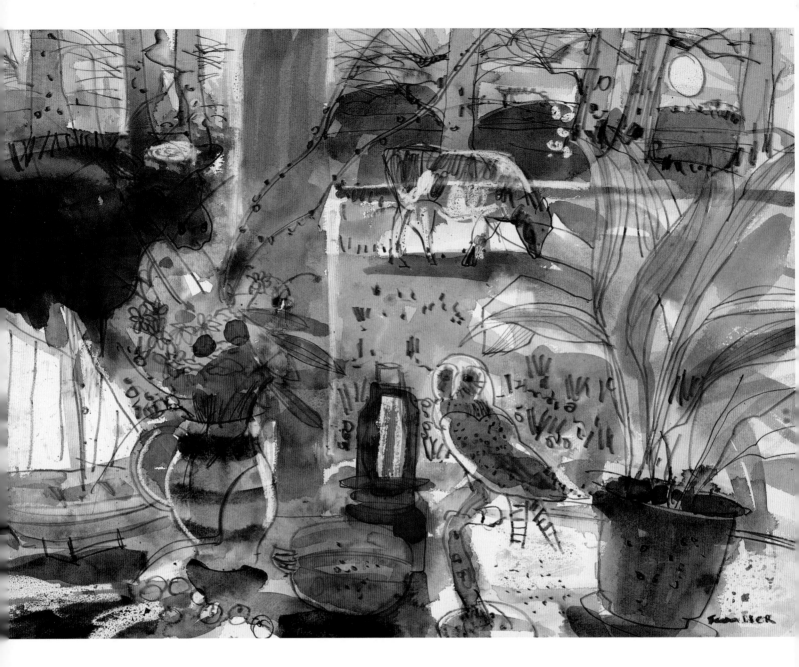

窗景

　　窗景一直使我着迷。上学的时候我经常惹麻烦，老是盯着教室的窗外发呆。我想我有点像一个幻想家，总是禁不住往窗外看，想象去到某个地方。在那些日子里，我要么待在教室里画画，要么去运动场锻炼。我似乎只擅长做这两件事情了。

　　在接下来的好些年里，我一直担任一名中学教师。我画的很多肖像画，都是在教室窗户前让学生摆的姿势。我还利用窗户作为静物画的背景，让孩子们写生。当然，我仍然经常凝视窗外，梦想着能在某个地方从事专职绘画。令人高兴的是，经过十五年的美术教学工作之后，我很幸运地卖掉足够多的画，最终实现了专职绘画这一目标。

静物画：奶牛和窗户

水彩画，贝罗尔牌水溶性铅笔，
油画棒，获多福牌300克冷压纸，
53 cm × 71 cm，私人收藏

　　我认为这是一个不同寻常的主题，在过去我的窗户系列作品中，这是一个另类的视角。这幅作品画的是我画室里的窗户，这是我们租来的农舍，当住所用。窗外还有许多有趣的景物和树木环绕着。之前，我在户外已经画过很多次奶牛的素描和色彩画。在构思和绘制这幅画的时候，我很希望牛群徘徊到窗前来。幸运的是，有一头牛明白了我的意思。

厨房的窗户

自动铅笔，4B笔芯，绿石头牌速写本，30 cm × 43 cm，画家自藏

　　这类铅笔速写，是为较大的水彩画而作的草稿。有时候它非常管用，可以先在速写本上画出一些构思，为之后的创作进行准备。我画这类速写都是随机性的，而非专门为之：有时，我要事先弄清楚画面的一些造型

和构图问题，以便在正式作画中明确地表现出来；有时，我对画面中将要使用的手段不能确定，就到速写本上去琢磨和解决。

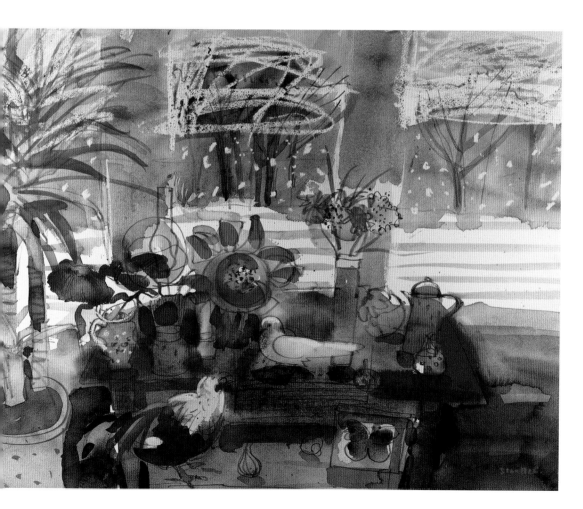

冬天的静物

水彩画，贝罗尔牌水溶性铅笔，
油画棒，获多福牌300克冷压纸，
53 cm × 71 cm，私人收藏

　　我画这幅静物的时间，大约是在圣诞节前几天一个非常寒冷的冬日下午。当时虽然屋外风雪交加，但画室内却温暖如夏。我试图用蓝色和灰色的冷调子来表达这种天气寒冷的感觉。桌子上和地板上随意地摆放着各种物品，一幅清冷的景象。而由红色、紫色和黄色组合成的暖色调，却又烘托出了画室里温暖的气氛。此情此景，分明就是一张圣诞贺卡！

人物

　　作为增添人情趣味的一种手段，我喜欢在作品中画上人物。事实上，我所有的风景画里一般都留有人的活动痕迹，比如建筑物、电线杆、道路、花园或别的东西。通常情况下，这些画中都有人物作为点缀。我挺喜欢这种挑战，就是去捕捉视域中过往的典型人物。他们稍纵即逝，我必须行动迅速才能将其记录下来。有时候，这些人物形象往往是完成你作品的关键因素。

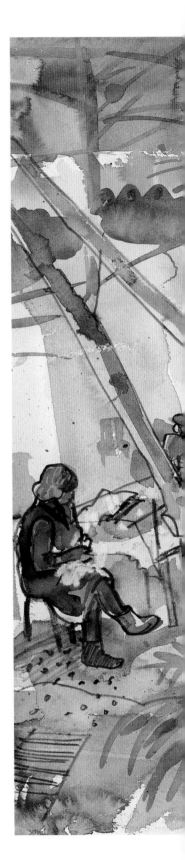

拉手风琴的人，佛罗伦萨，意大利
纤维笔，鼷鼠皮牌写生簿，22 cm × 13 cm，画家自藏

　　这只是一幅快速的涂鸦，真的。要将手风琴演奏者作为一个有趣的主题，你必须行动迅速才能把握住这个难得的机会。在这条街道上，我花了很多时间来画音乐家的速写，而且是经过精挑细选的。佛罗伦萨的确是一个神奇的城市，你总能在每一个角落里找到激动人心的绘画素材。

绣花边的人、鸽子和猫，法拉乔，阿尔加维，葡萄牙
水彩画，贝罗尔牌水溶性铅笔，油画棒，获多福牌300克冷压纸，53 cm × 71 cm，私人收藏

　　连续好几天我都在画一位老妇人，她穿着黑色丧服，静静地绣花边。我画了许多她的画，这是第一幅，可能也是我最喜欢的一幅。当时，也许我是第一次找到这个地方，对眼前所见之物充满了新鲜感，情绪激动、印象深刻。画面上，人物形象被安排在不寻常的、很靠边的位置上，由其他物体与之保持平衡。其中，包括以黄金分割置入的树木，还有红色块的邮箱。

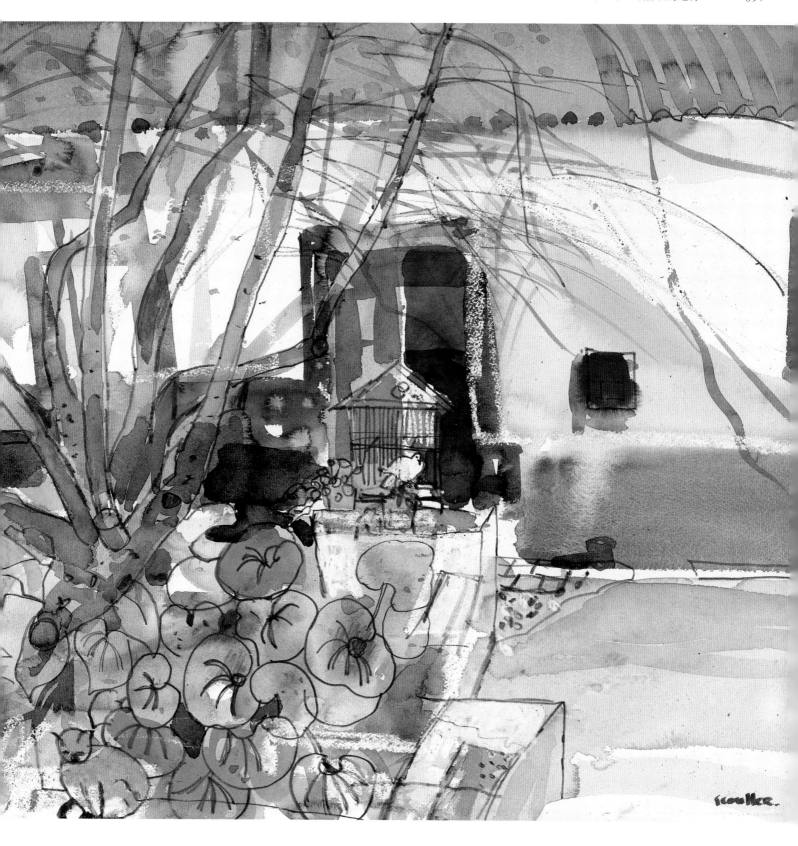

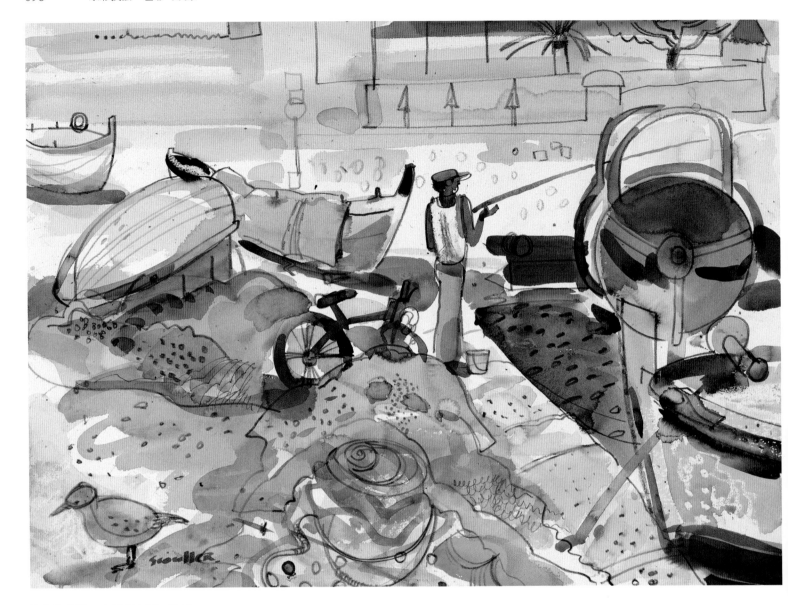

钓鱼的男孩，克罗德卡涅，法国

水彩画，贝罗尔牌水溶性铅笔，油画棒，获多福牌300克冷压纸，53 cm×71 cm，私人收藏

　　这幅作品是在旧港口重建之前画的。当然，这是由欧共体花钱所修建的。虽然港口重建以后我很失望，但是我确信渔民们一定很满意，你看他们每天都在新港口上忙活着。想想过去，旧时光的场景有我画不完的好素材——混杂于景物中的人物形象，以及其中所呈现的色彩与光影。现在，虽然它仍保留了过去的某些旧痕迹，但是远远今非昔比！

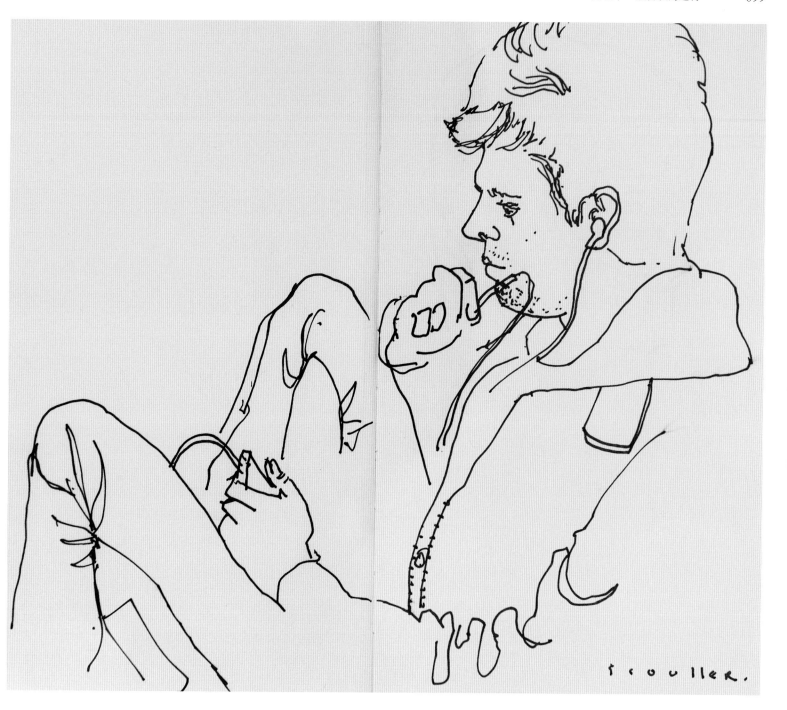

男孩乘火车去博洛尼亚，意大利
英国纤维笔，鼹鼠皮牌速写本，13 cm × 22 cm，画家自藏

　　这幅作品与96页中的《拉手风琴的人》一样，来自同一速写本，而这个速写本陪伴着我度过了两天的旅途时光。作画的时间是从佛罗伦萨到博洛尼亚的途中，在一个拥挤的火车车厢里。眼前这个少年太沉迷于他的音乐了，以至于丝毫没有察觉到我对他的审视与描画。

动物

我不能确定我是从何时开始迷恋上画动物的，也有可能是受到亨利·高迪埃-布泽斯卡（1891—1915）绘画的影响吧。从他那里，我喜欢上了他运用帅气、简洁线条来画的动物。其实，动物也是很棒的绘画题材，它们总是那么警觉、充满了活力。在动物园的环境里，你甚至可以靠得很近去观察它们，这在野外中根本无法做到。我在南非曾经尝试对野生动物写生，但我发现，太难接近这些家伙啦！除非利用望远镜观察，或者根据照片作画（很多野生动物画家都这么干）。否则，非常难以成功，它们实在太警觉了。

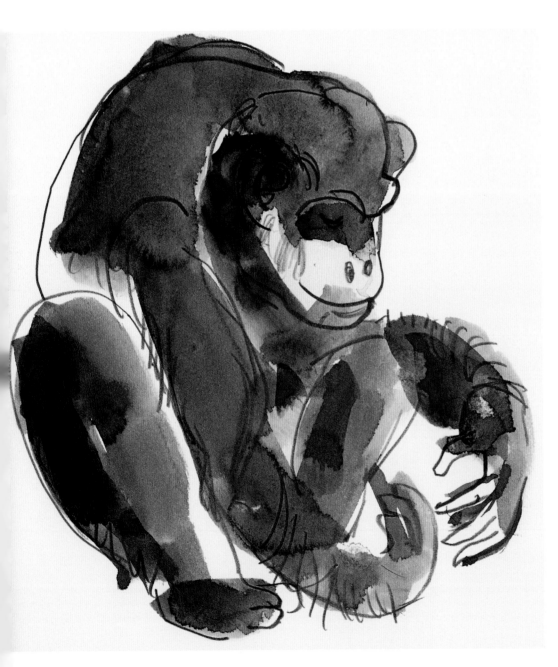

黑猩猩，爱丁堡动物园

水彩画，贝罗尔牌水溶性铅笔，约翰·珀塞尔牌300克高压纸速写本，28 cm × 24 cm，私人收藏

记得在画这家伙的时候，我只用了棕土色一种颜色。当时，它在我前面仅仅几英尺远的地方安静地坐着抓虱子。赶在黑猩猩离开之前，我采用含水量较多的颜色，趁湿迅速捕捉住它的黑白色毛色特征。

喂食，爱丁堡动物园

炭精棒，绿石牌速写本，22 cm × 31 cm，画家自藏

中午在动物园里，企鹅的行进队伍总是备受参观者的喜爱，我想我也该画下些什么。当饲养员正专注于给企鹅喂食的时候，我对这个情景做了一番观察——以前也见过一大群企鹅为了夺食而奋不顾身的热闹场面。经反复思考，我还是确定，画下饲养员给几只企鹅喂食这样一个日常情景。

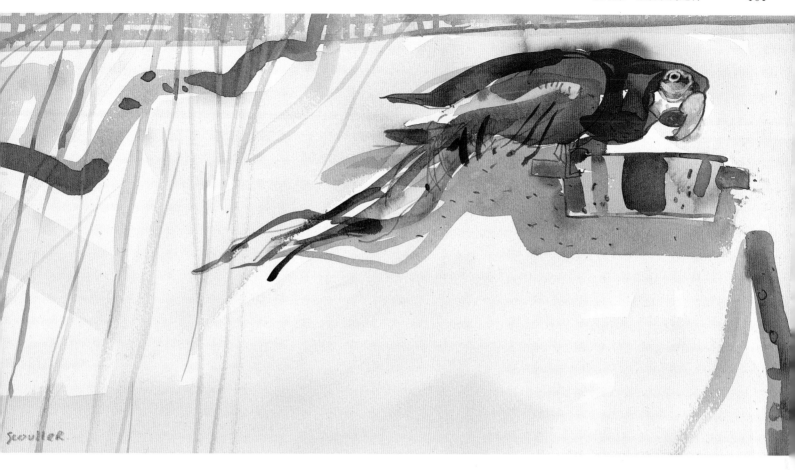

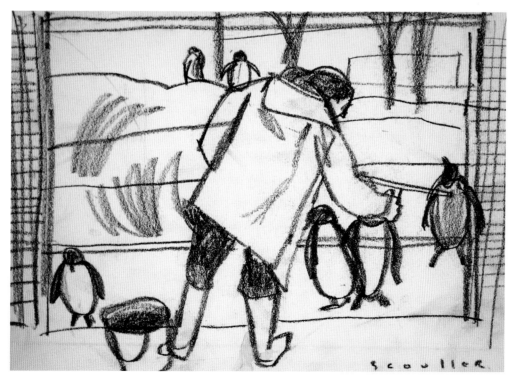

红金刚鹦鹉，爱丁堡动物园

水彩画，贝罗尔牌水溶性铅笔，油画棒，获多福牌300克冷压纸，30 cm × 60 cm，私人收藏

在爱丁堡动物园，我花了六个月时间，画了很多素描和水彩画，之后在爱丁堡亮眼画廊举办了个展。如果忽略冬天寒冷的天气，这是我在苏格兰度过的一段真正愉快的时光，因为我一直很喜欢研究和描绘动物。但是，画展中的作品并非为了分析、研究动物的身体解剖、构造所画的，而是想纯粹描绘动物的可爱形象，及其生活环境。我曾经在伦敦动物园画过一只红金刚鹦鹉，我确实被它迷人的彩色羽毛吸引住了。

法国梧桐树，科利尤尔，法国
英国纤维笔，鼹鼠皮牌速写本，
22 cm × 13 cm，画家自藏

　　这幅画我采用了快速涂鸦式的手法完成，是在科利尤尔市场上完成的。我使用密集排线的方式，去表现巨大的梧桐树干的阴影区域。作画过程激情饱满、一气呵成，我并不刻意追求完美，而是着重记录内心的印象。画中记录下的这些印象，正是将来在创作中用得上的。

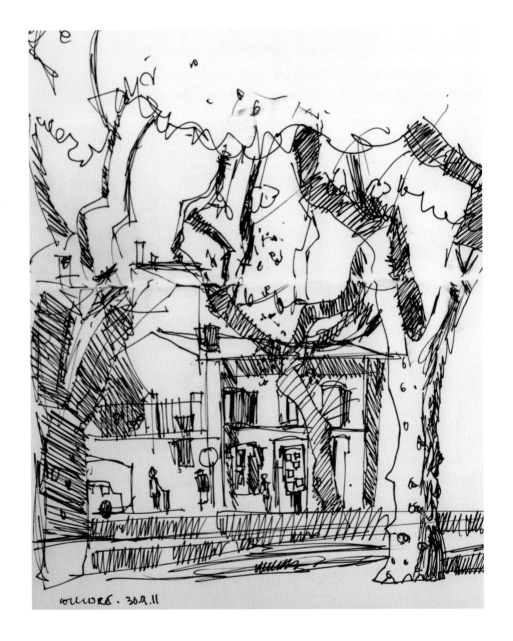

农场与村庄

　　农场和院落是我喜欢表现的一个题材。这些地方通常都很自然、朴素，充满了许多有趣的绘画元素，比如机械、农具等，当然还包含许许多多的动物。在这些地方总是一片繁忙景象：人们有挤牛奶的，有喂鸡或其他牲口的，有打理院子的，还有修理机械的。所有这一切都是画速写和画水彩的好题材。

鸡群，农舍，西开普省，南非
水彩画，贝罗尔牌水溶性铅笔，
油画棒，法比亚诺牌300克冷压
纸，53 cm × 71 cm，画家自藏

　　这幅画大致上是一个L形构图，一个躺倒的 "L"。在画中，左下方是大片开阔的空间，为了找到平衡，我将密集的建筑、树木和鸡群，沿着画的边缘按照L形排开。绘制中我采用干画法，目的是在粗糙的纸面上造成笔的痕迹，有助于表现木制鸡笼和建筑饱经风霜的表面质感。

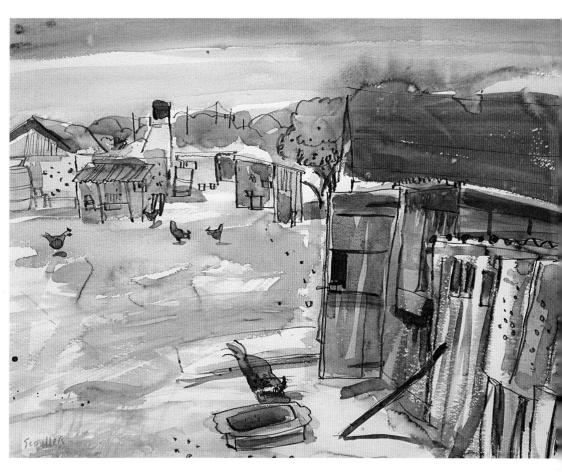

农场的母鸡， 博尔代拉，阿尔加维，葡萄牙
水彩画，贝罗尔牌水溶性铅笔，油画棒，获多福牌300克冷压
纸，53 cm × 71 cm，私人收藏

　　这个农场生机盎然，到处散发着自然而鲜活的气息，这就是我所期待的绘画主题。我先使用白色油画棒在明亮的天空处着手；然后，用含水量较多的深蓝色从主要的暗影部分铺开；接着，在等待这部分区域慢慢干的同时画树干、树叶、建筑和其他东西。再下一步，使用铅笔深入刻画物体细部。最后，从整体效果出发，对画面的暗影和其他部分进行加强和调整，这一步很关键。

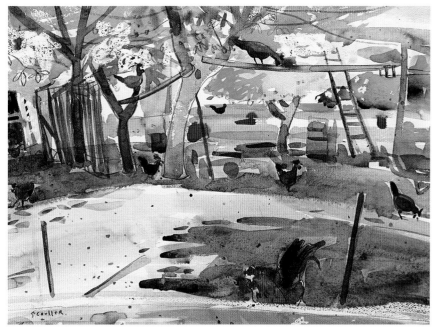

　　我在艺术学院就读的时候获得了奖学金资助，随后去到克里特岛旅行。从那时候开始，村庄和村庄周边的景物，就成为我绘画创作中反复描绘的主题。当时，我在克里特岛的拉西锡山地高原度过了两个月。那里真是个迷人的地方，但想到达那里，只能沿着山地中崎岖的小径艰难行进。每一个到达那里的人都会惊喜万分，因为高原上到处点缀着用于灌溉土地的白色风车（风力泵）。这些风车的数量最多的时候曾经超过1000个，但后来它们的数量逐步减少了。现在，当人们穿过山谷、登上绿色的高原时，风车那壮观的景象仍然令人叹为观止。当年那种情形，肯定在我这个年轻的艺术学生心目中，留下了深刻印象！

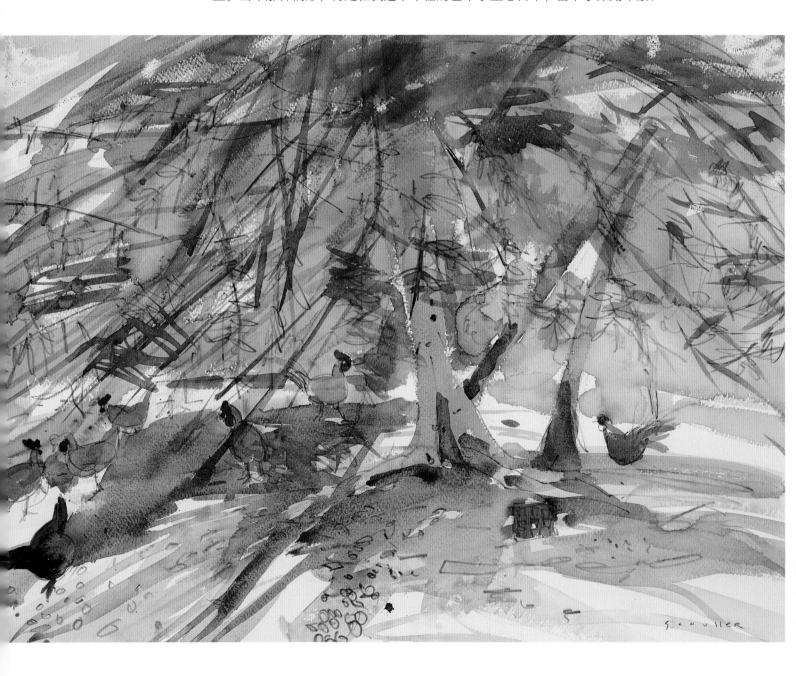

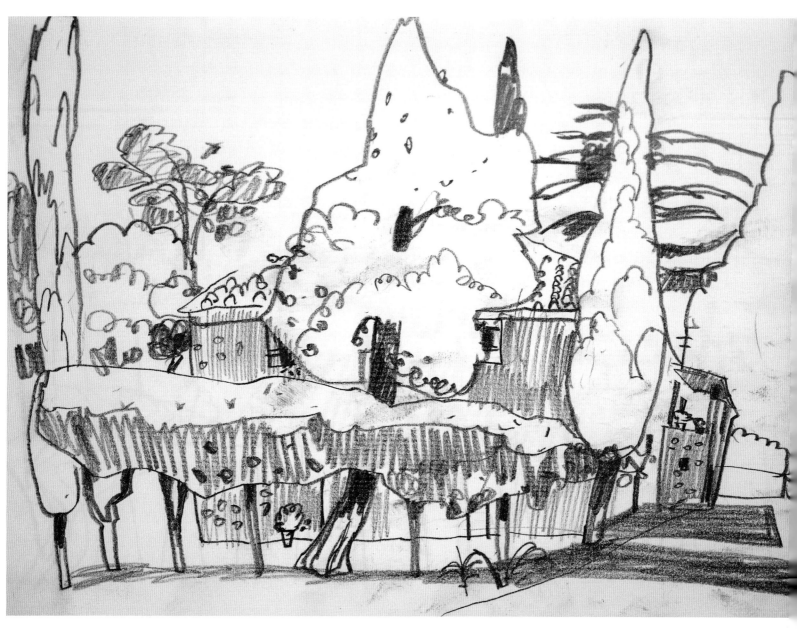

农场和母鸡，法拉乔，尔加维，葡萄牙
水彩画，贝罗尔牌水溶性铅笔，油画棒，获多福牌300克粗纹纸，53cm×71cm，画家自藏

在这幅画里，我想表现一种逆光的印象：强烈的阳光透过树丛洒在地面上，母鸡正在地面上斑驳的光影中觅食。树木投下的影子给鸡群，同时也给我提供了一个遮阴喘息的机会。在午后阳光的阴影中作画，这真是身处偏僻乡野中我的一个最大享受！

农场，西西里
施泰特勒牌自动铅笔，4B铅笔芯，戴尔－罗尼牌写生簿，22cm×30cm，画家自藏

在西西里的农场里，真正吸引我目光的是各种乔木和灌木丛的形状。它们看上去好像是被当地"理发师"仔细装扮过的头饰，模样有点稀奇古怪。与其说它们是被花匠细心修剪过的植物，还不如说就是一团团绿色的泡沫呢。农场本身几乎完全掩映在丛丛的植物绿茵之中。当时我就有个想法：我一定要回到画室中创作出一幅好作品，一幅让人期待的作品！

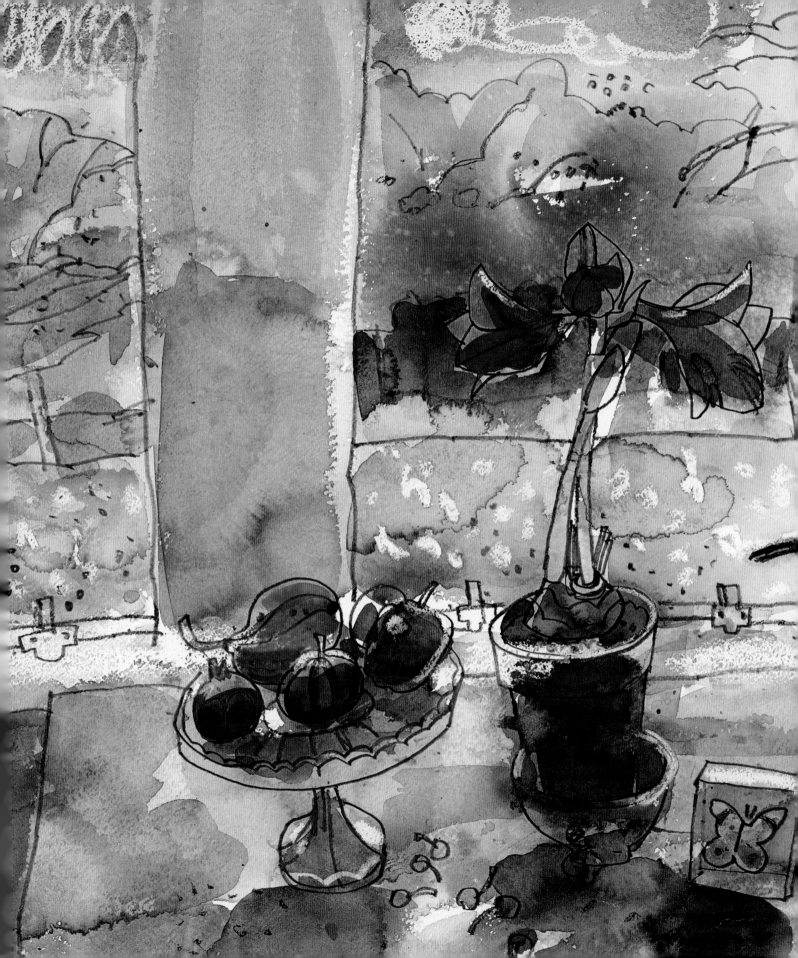

室内创作

"今天我和卡米尔乘着船在阿让特伊的塞纳河上漂流。眼前的景色一幕幕闪过，似乎都已经幻化和溶解。我像一头奶牛的样子待在她的畜栏之中，无求无欲。"

——克劳德·莫奈（1840—1926）

　　画室里的环境能给画家提供充裕的时间，让他们进行仔细的思考和工作。画室有条件创作大尺寸的画，还能按需要的光线去摆设静物和肖像。这些便利，是户外写生那种天气和光线条件下不可能做到的。在画室里也可以从事各种绘画材料和效果实验，并将新发现和新技法运用到自己的作品上。

荷兰喇叭花
水彩画，贝罗尔牌水溶性铅笔，油画棒，获多福牌300克冷压纸，53 cm × 71 cm，私人收藏

　　这幅静物写生以早春的色调作为背景，这也是我真心喜欢的色彩。画面中，温暖的黄色和红色占据着主导地位。我特意在桌面上添加了一些小物件作为近景，有助于将背景的距离推远，营造出画面的空间感。

农场的窗户

水彩画，贝罗尔牌水溶性铅笔，油画棒，获多福牌300克冷压纸，53cm×71cm，私人收藏

这里许多有趣的景物都吸引了我的目光，所以画面中我没有刻意去表现出明显的空间距离感。我很迅速地使用断断续续的铅笔线，将背景和前景的物体都统一到了一块。

但是，在画室里工作也有隐患，因为环境太舒适了。这种情形很容易使艺术家养成不良习惯，接受不到外部新事物的刺激，整个创作活动缺少新思维，导致矫揉造作，了无创造性。对那些喜欢在舒适的画室里作画的艺术家来说，在感受绘画主题之初，提倡对景写生就显得很重要了。我在画室里绘制大尺寸创作的时候，就经常透过写生簿中寥寥数笔的速写去找灵感。

我个人宁愿选择直接写生，它可以让我在现场仔细观察和研究。同时，我也喜欢根据写生稿来作画。事实上，根据写生稿作画能使我避免盲目抄袭照片。与照片相比，写生稿中包含了许多现场对景物选择的重要信息。

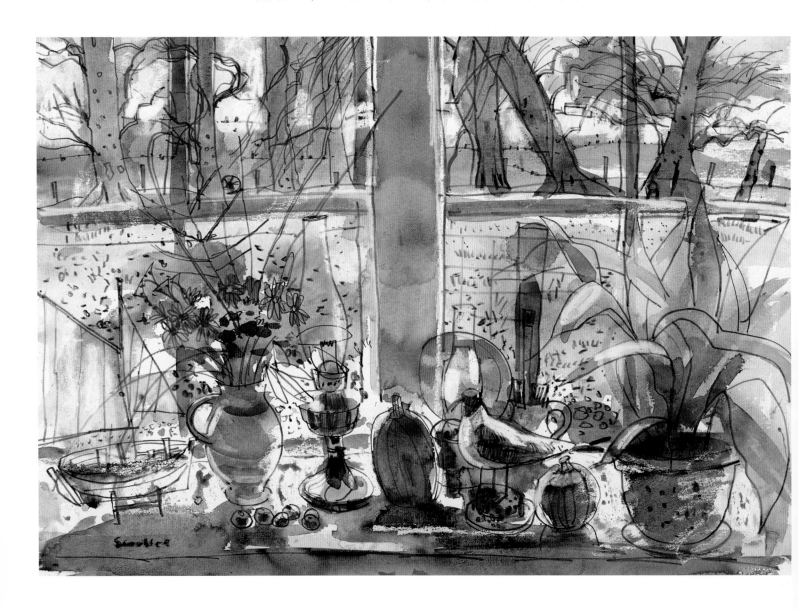

草莓与夏天的花束

水彩画，贝罗尔牌水溶性铅笔，油画棒，获多福牌300克冷压纸，53 cm × 71 cm，画家自藏

　　这幅画的灵感，来自于我妻子卡洛尔从花园里摘回来的一束鲜花。我把它稍作修饰后，便当成了静物，并背着光摆放在工作室的地板上。我希望将这幅画画得色彩缤纷，洒满夏天的阳光。画面的主要色彩为红、黄、蓝三原色，颜色的含水量各不相同，深浅也不一样，并加入了一些鲜艳的绿色。画面各处巧妙地间入了白的、粉红的和灰的油画棒笔迹。

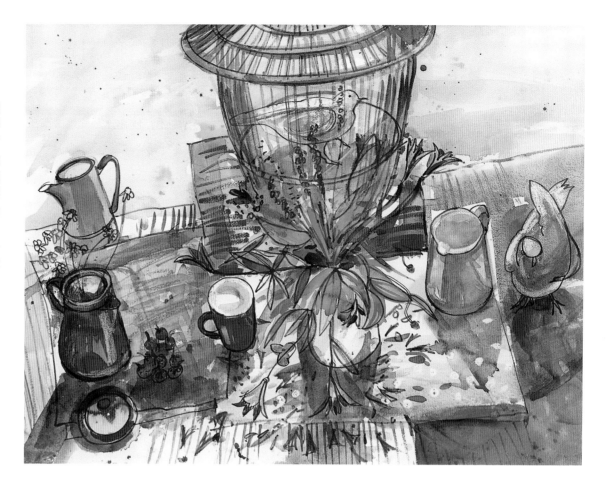

　　从某种意义上说，由于一张照片给你提供了太多的细节，导致你无法做出正确的取舍。而在素描或速写中，记录的都是一些最重要的东西。寥寥几根线条就包含非常丰富的内容，往往超过了一张照片的作用。当然，这并非否认使用照片的价值，它仍然是画家"武器"库中一件有效的"武器"，但却不是我的首选。例如，大约十五年前我受格拉斯哥餐厅委托，为他们画了二十多幅大型油画。新餐厅打算推出一种新风格的食品，因此派我到新加坡和婆罗洲去搜集绘画素材。由于时间仓促，我觉得相机将是对写生的一个有用补充，结果它的确解决了大问题。

　　我作水彩画的一般过程（无论画面大或小、室内或室外），通常都以激情、冲动为开始，以理智、平静而结束。一开始，我往往会很随意地使用大号毛笔蘸大量稀薄的颜色，自由放松地铺设大效果，而不拘束于任何局部细节。这一阶段的画面效果看似一幅抽象画。接下来，我会使用铅笔、油画棒和比较小号的水彩笔逐渐完善画面的每一个部分，直到我觉得满意为止。

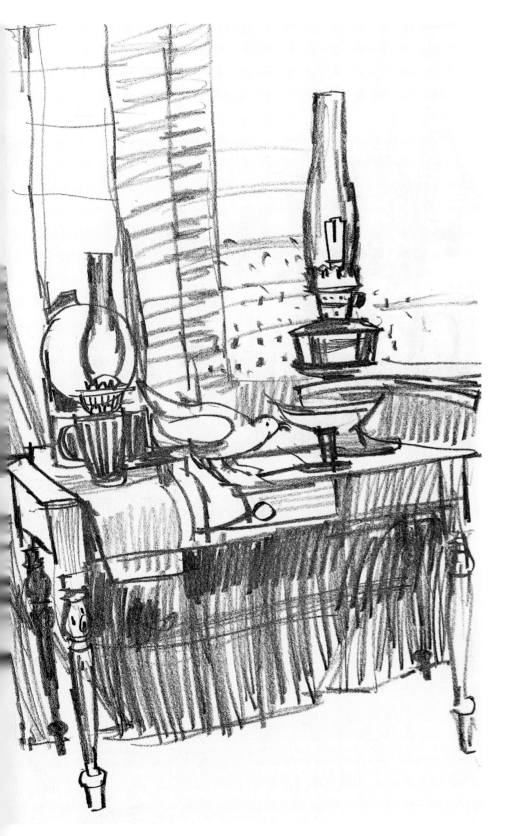

静物

　　画室里是一个方便观察和思考事物的好地方，它有利于我对当下的工作和想法进行仔细的判断。对于画静物画来说，这是一个寻找创意、解决难题的合适空间。在画家实现他内心构思的过程中，这是个相对安静的场所。

　　我认为画静物画的过程，也有许多令人兴奋的意外发现。比如说在厨房、卧室里，或者在别的什么地方，都少不了使你心动的东西。当然，人为摆设一组静物，有时候会显得做作和不自然，并被限制在画室的特定环境之内。一般来说，静物包含的内容不外乎有两类：一是各种人造物；二是自然物，如鲜花、水果、鱼、酒等。如果画家在选择静物素材时，这些东西包含了个人的特殊偏爱，如视觉上的情调、趣味，那么它们将会被表现到其作品之中。

桌子上的罩灯
红环牌自动铅笔，4B铅笔芯，罗伯森牌速写本，51 cm × 35 cm，画家自藏

　　我喜欢这个本子的尺寸。通常，在绘制一幅较大的作品之前，画这样富有表现力的研究草图，是非常管用的。我也喜欢使用自动铅笔，因为我讨厌暂停下来削铅笔，它使我不得不中断原来的工作节奏。手握自动铅笔，我所要做的只是移动它或粗或细的笔芯而已。并且我只需要轻轻地点击笔端，就能调出合适的笔尖长度。

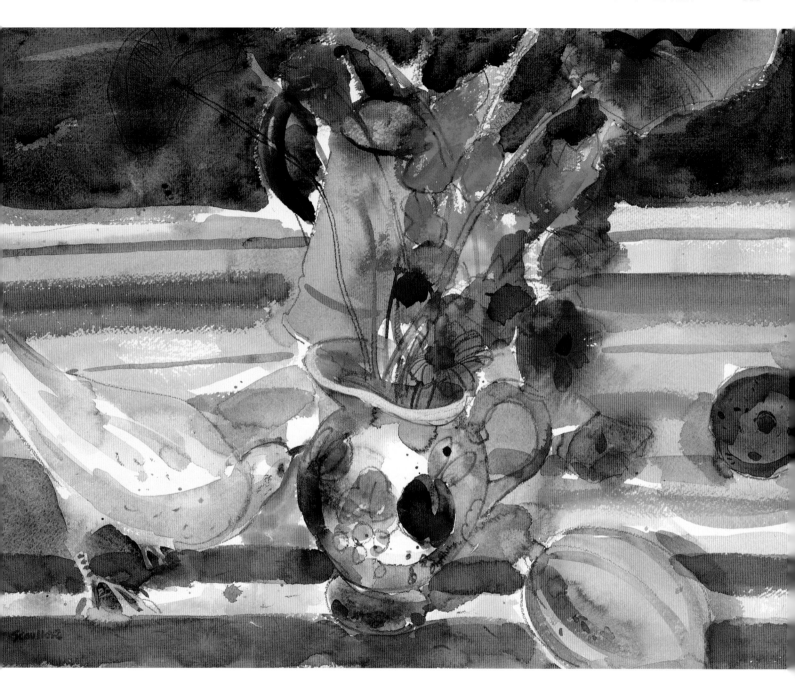

罂粟花与鸽子

水彩画，贝罗尔牌水溶性铅笔，油画棒，获多福牌300克冷压纸，53 cm × 71 cm，私人收藏

　　这幅静物画大胆地采用横的条纹，并将写生对象安排在画面正中央，使它看起来不同凡响。多年来，海绵釉陶壶已经在我的许多作品中重复出现。真奇怪，我对某些写生对象会近乎痴迷地重复描绘，直到有一天它们突然消失为止。这说明，你在旧货商店、集市和其他任何场所闲逛时，如果第一眼看见一件物品便爱不释手，请你果断买下它，准没错！

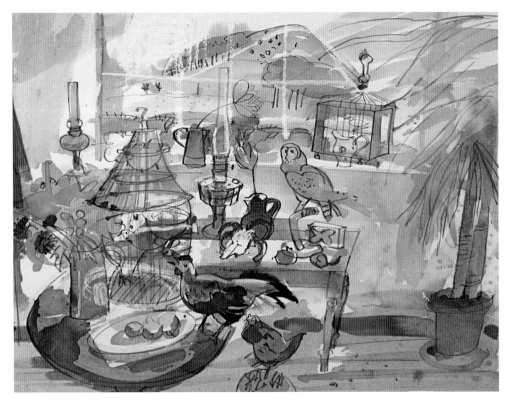

两只鸟笼

水彩画，贝罗尔牌水溶性铅笔，油画棒，
阿诗牌水彩纸，92cm×102cm，私人收藏

在这幅画中，我尝试着将静物画的趣味点安排在左前沿的位置上。与此同时，我也在背景上特意设置了其他东西与之平衡。在画面中，从左下角往右上角还存在着一条明显的对角线，目的是引导观者的视线，由前景逐渐地移向后景。我发现，画这么大小的画对我来说很舒服。当然，将纸完全平置着画水彩画，在技术的运用上的确是一个挑战。所以，我作画的后面阶段显得有点挣扎。

猫头鹰和南瓜

水彩画，贝罗尔牌水溶性铅笔，油画棒，获多福牌300克冷压纸，53cm×71cm，私人收藏

在一幅画的中央猛然间放置一个主体物，而不是按传统的黄金分割来进行构图，这有点赌博性质。但是，我就是喜欢在绘画创作中搞一些小冒险。这样做，有可能会导致一次彻底的失败，也有可能成就一件活力四射的佳作。

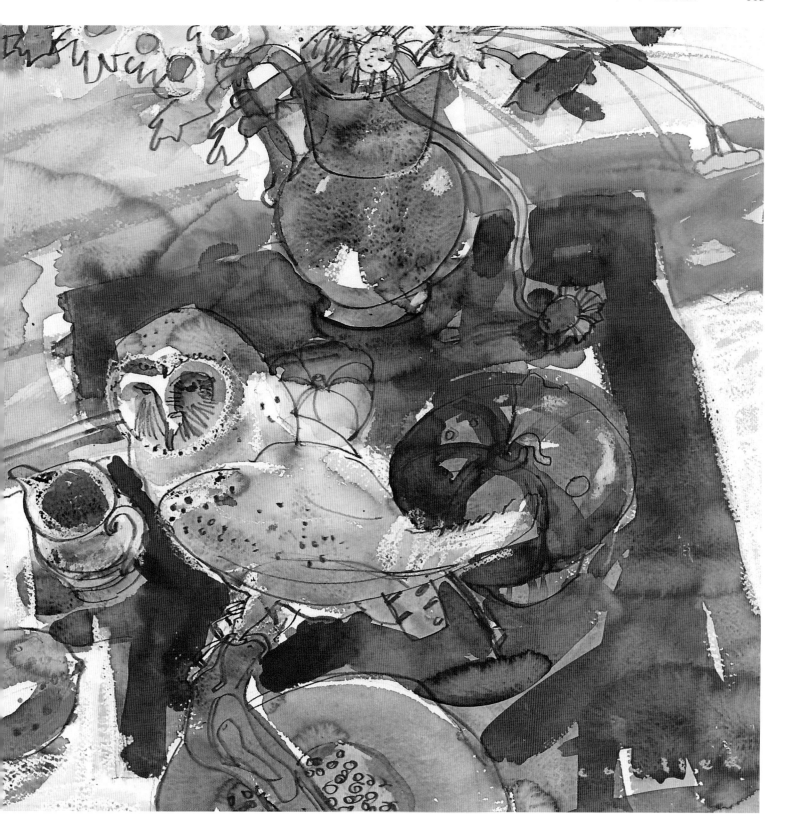

肖像

我从未想过，我能胜任去画正式社交场所中人的肖像。我宁可画我的家人和朋友，或者画旅行中遇到的普通人——农夫或其他正在干活的人。

休憩中的卡洛尔
英国纤维笔，鼹鼠皮牌速写本，13 cm × 22 cm，画家自藏

当我的妻子正在打盹的时候，我采用线的形式迅速地把她画了下来。

睡着了的吉姆
龚戴铅笔画在灰色纸上，38 cm × 55 cm，画家自藏

这是大约四十年前画的一幅画，一年之后我便离开了艺术学院。它显示出我早期就对使用线条作画情有独钟。画中的人物是设得兰群岛的诗人吉姆·蒙克里夫，他当时在小屋的炉火前睡着了。

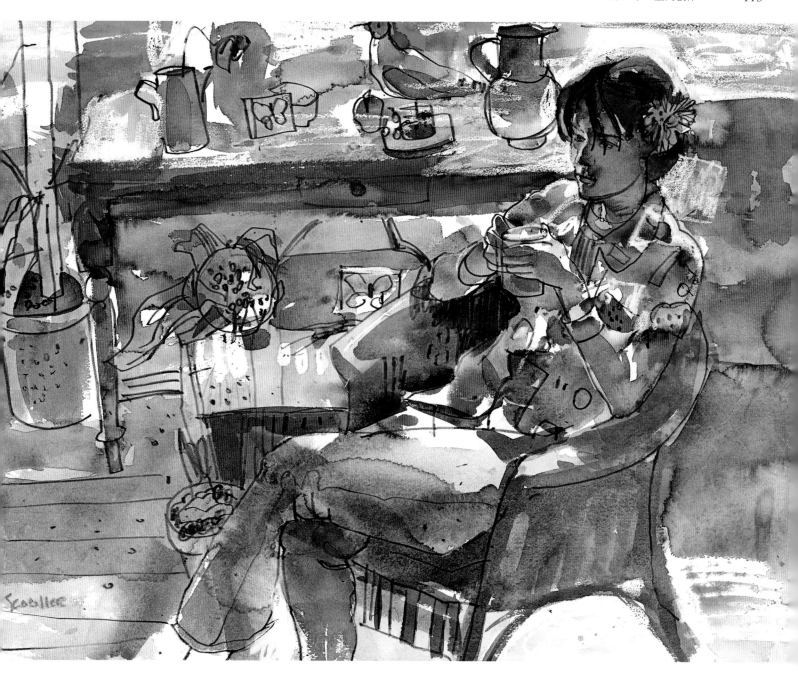

金

*水彩画，贝罗尔牌水溶性铅笔，油画棒，获多福牌300克冷压纸，
71 cm × 53 cm，画家自藏*

这是我大女儿金的一幅肖像，画于大约十六年前，当时她在艺术
学院就读，正是暑假期间。那天她穿着一件色彩鲜艳的衬衫，头上插
着一支从花园里摘来的花。这是个再好不过的绘画对象。经过一番
劝说之后，我安排她在靠画室窗口的桌子旁坐下。画室中刚刚移走了
原来摆放着的静物，东西散落得到处都是。于是，我将其中一些也画
进了画中。

我绘制这幅画的速度很快，整个作画过程大约只持续了一个小
时。眼前，斑驳的阳光洒在人物、桌面和其他物体上面，我迅速将它
们都捕捉了下来。我使用的颜色有：永固洋红、群青、翠绿、镉黄、
大红和佩恩灰。首先，我使用白色油画棒涂在画面的受光区域；然
后，迅速铺开大面积的中间色。趁着画面还是湿的，我进行整体的深
入刻画，尤其注意人物形象细节的精雕细琢。

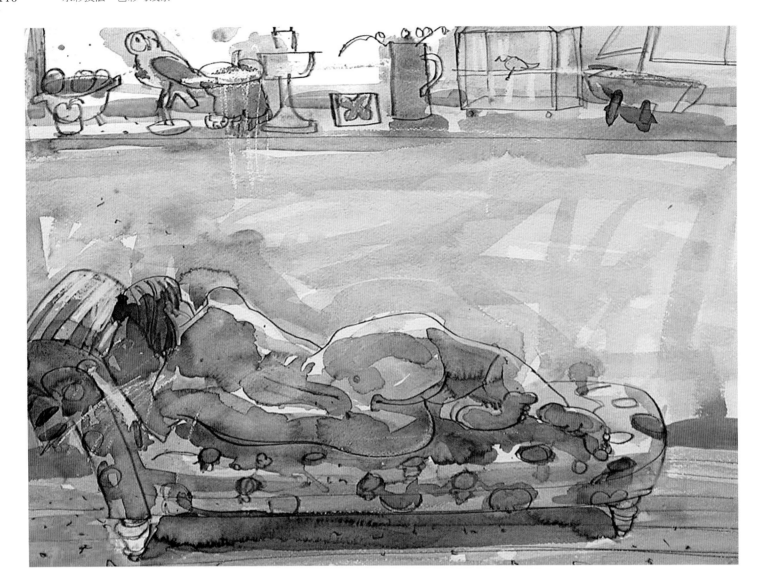

躺椅子上的女人体

水彩画，贝罗尔牌水溶性铅笔，油画棒，获多福牌
300克冷压纸，53 cm × 71 cm，画家自藏

多年来，我最喜欢的另一个模特就是我妻子卡
洛尔。当模特的确是一件很辛苦的事情，等我画完
之后，她已经在画室窗子下的躺椅上睡着了。画中
的窗台一字水平展开，帮助平衡画面。

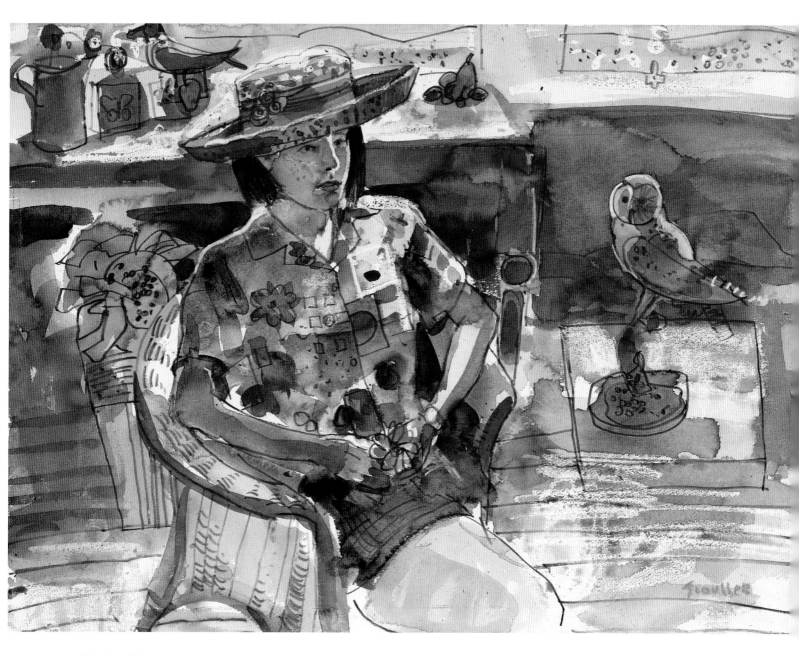

晒日光浴的金和劳拉

自动铅笔，6B铅笔芯，罗伯森-布歇牌写生簿，
22 cm × 30 cm，画家自藏

画这幅画的时候我的孩子还很小，当时我们一家
开着房车到国外去旅行写生。拥有一辆房车作为移动
画室真是棒极了，搬迁时非常灵活机动：当你厌倦了
一个地方，你可以随时迁到别处去。女孩子们在水池
中玩了一整天之后，正在懒懒地休息，刚好成了我的
好模特。她们太疲惫了，躺着一动也不动！

劳拉

水彩画，贝罗尔牌水溶性铅笔，油画棒，获多福牌300
克冷压纸，53 cm × 71 cm，画家自藏

画完金那幅画之后不久，我设法说服了她的妹妹劳
拉给我摆姿势。就像你曾见过的一样，劳拉再次为我穿
上同一件漂亮的、带有图案的衣服。她戴上我的一顶草
帽，这样她看起来更漂亮了。

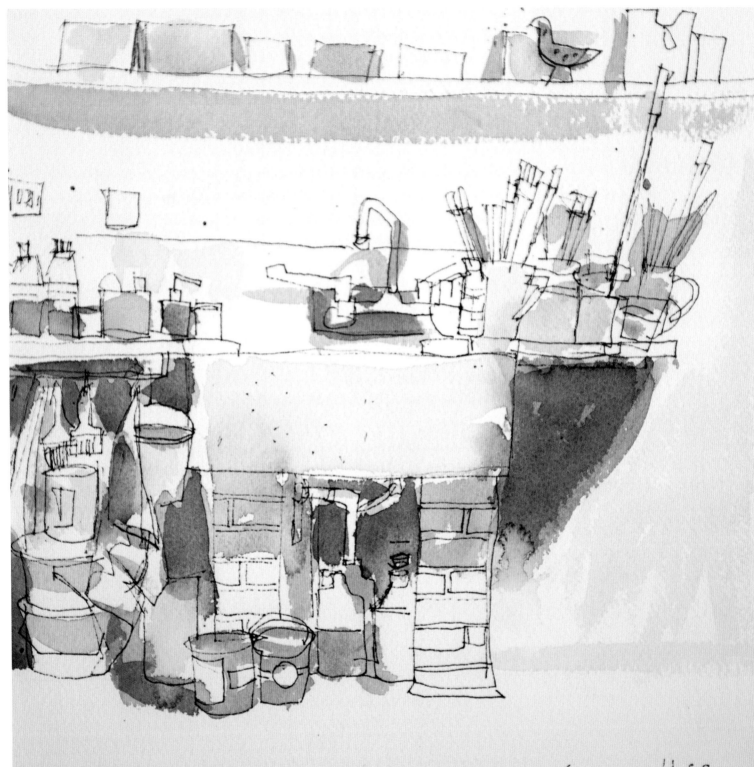

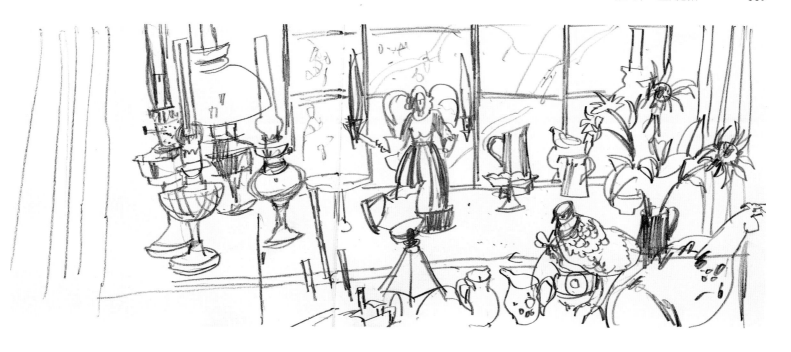

画室的水槽

水彩画，英国纤维笔，罗伯森牌手工装订写生簿，26.75 cm × 25.5 cm，画家自藏

在画室中，水槽和壁炉是我保留不变的绘画对象，它们曾经多次在我的作品中出现。我认为它们是我画室环境中的代表符号和主题，我从不厌倦画这些东西。

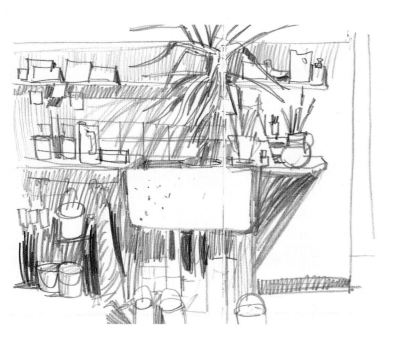

画室里的水槽和丝兰草

辉柏嘉牌自动铅笔，6B笔芯，哈尼慕勒牌速写本，22 cm × 30 cm，画家自藏

这是我开始创作一幅大型水彩画前构思的草图。第一个构图方案，是把丝兰草放进水槽里清理。我还从不同的角度来画，尝试了一些别的有趣构图，其中也有色彩效果的方案。最终，我还是选择第一张。

厨房的窗子

自动铅笔，4B笔芯，绿石头牌速写本，33 cm × 43 cm，画家自藏

我喜欢这个速写本的大小型号，它与我过去通常使用的速写本尺寸不同，是在一次到伦敦的旅途中买下的。我使用它记录下很多即兴的创作灵感，作为静物画的素材。速写本的纸面平整、光滑，很适合铅笔作画。但是如果用来画水彩的话，纸的厚度太薄。

散步的时候，我习惯带着铅笔随手画，这幅画就是那些速写的其中之一。我在画速写的时候，从不在乎作画的环境如何，也不过分担心形体比例是否精确。我作画时，往往喜欢从纸面某处落笔，然后跟随感觉逐渐延伸。这种作画方式，能让我保持着关注对象的兴趣点，以及那些容易激起创作灵感的偶发事件。

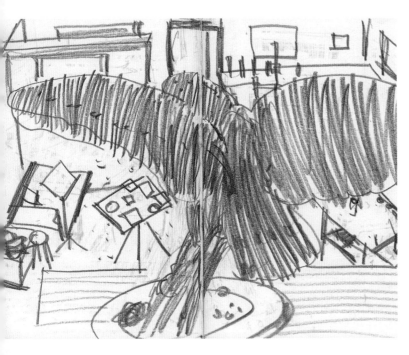

猫头鹰和画室内

辉柏嘉牌自动铅笔，6B 笔芯，哈尼慕勒牌速写本，22 cm×30 cm，画家自藏

　　从画室阁楼的高度俯视凌乱的地面，借助底座上猫头鹰突出的轮廓，营造出画面明显的远近距离感。详图看下一页。

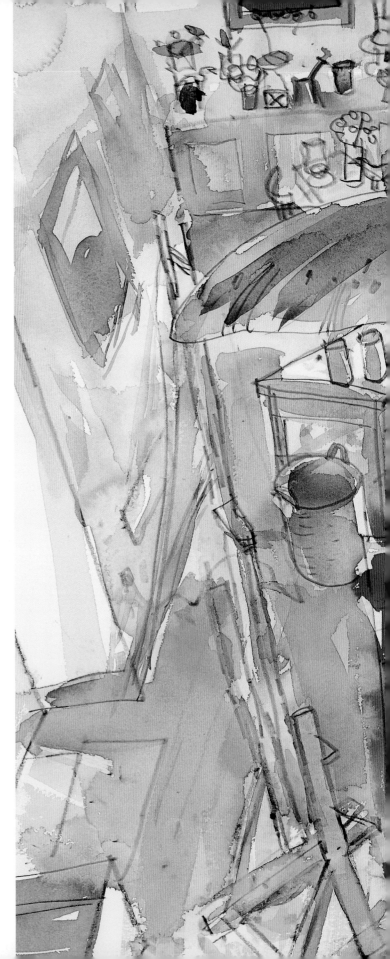

画室之内

水彩画，贝罗尔牌水溶性铅笔，油画棒，获多福牌300克冷压纸，53 cm×71 cm，画家自藏

　　以猫头鹰作为前景，是想突出画面的空间感和视觉张力。这幅画的视点在画室阁楼的高处，从这个视角，可以俯视画面视域中所有的主要物体。视线中无论大小区域、远近物体均汇集到一块，极富动感，这是我特别喜欢的画面感觉。

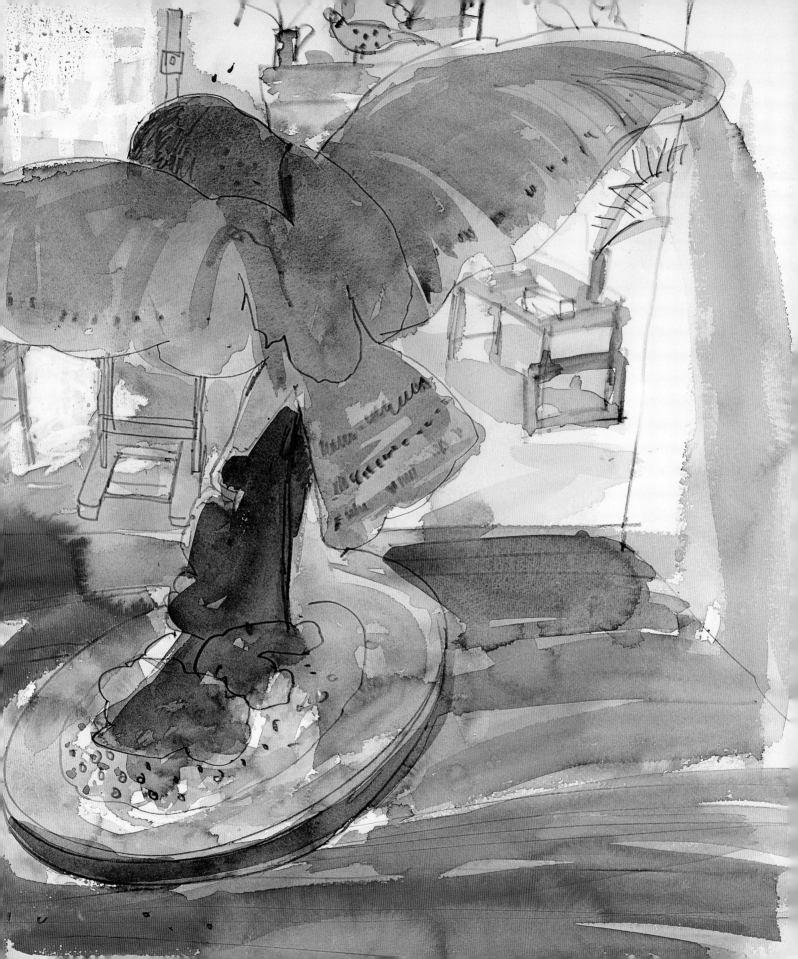

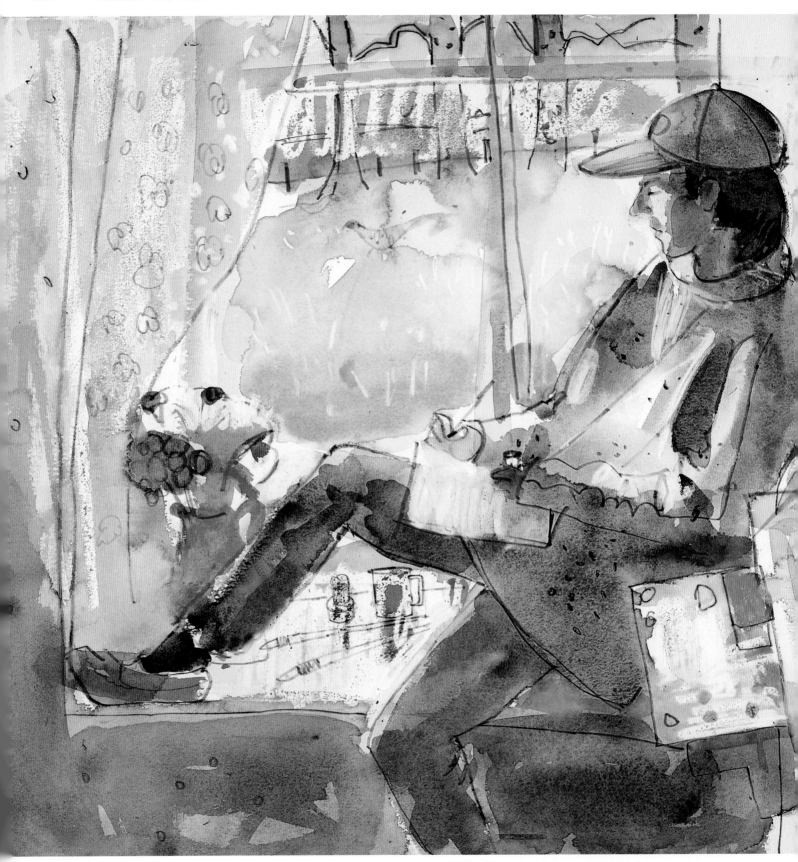

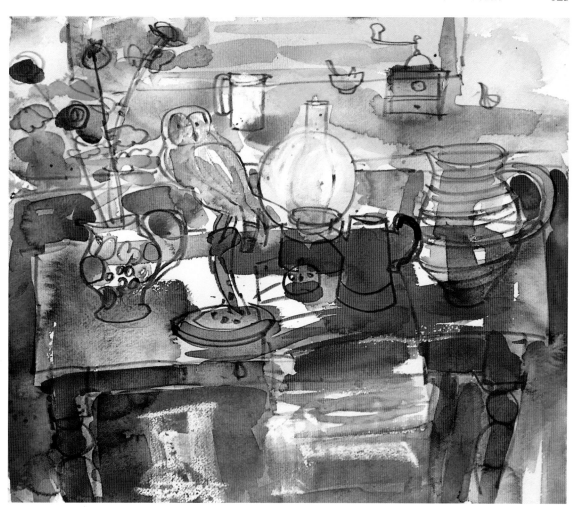

梦想

水彩画，贝罗尔牌水溶性铅笔，油画棒，获多福牌
300克冷压纸，53 cm × 71 cm，画家自藏

　　这是我大女儿金休闲时的肖像画，我抓住了她正拿着笔，面对窗外风景写生的一瞬间。作画地点是在一个租来用的农舍中，我们在那里生活了将近两年时间。金从我这里学到了绘画的技能，她正穿着我那件陈旧的工作服。当然，她使用的绘画工具无疑都是从我画室中"偷"来的。"梦想"的标题是指金梦想当画家，她在艺术学院上学的第一年就有了这个想法。我还记得作画时，恰好有一只野鸡跑过小屋外面的田野，你可以在这幅画中看到它。

红桌子与猫头鹰

水彩画，贝罗尔牌水溶性铅笔，油画棒，获多福牌
300克冷压纸，18.5 cm × 22 cm，私人收藏

　　通常在一周时间之内，画室里的物品都多次变换位置，罐子、花瓶，等等。这些物品往往要从房子某个地方搬过来、移过去，从我妻子卡洛尔那里借一些鲜花、几只盘子，或者到屋子外寻找别的道具什么的。但是，这些物品用过后放回去时，从来不被放到原来的位置，这就导致了许多有趣的静物组合。比如，在这幅色调强烈的画中，使用了近乎原色的色彩。而我所做的，只是找一束鲜花往壶里一插而已，画面看起来已经很棒了！

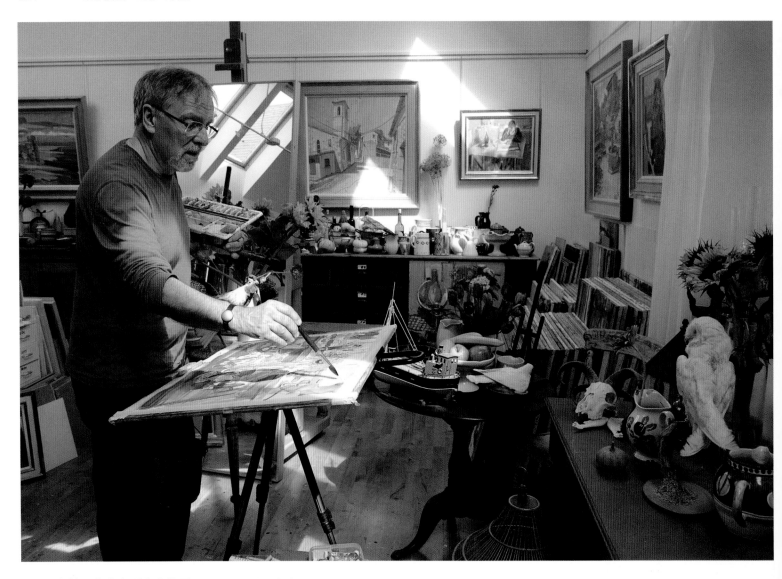

这是一张我在画室中作画的照片。对面的背景中，展示的是我多年以来搜集到的部分静物物品。

春光里的原木桌子

水彩画，贝罗尔牌水溶性铅笔，油画棒，阿诗牌300克冷压纸，84 cm × 84 cm，画家自藏

通常情况下，在湿巴巴的纸面上用铅笔绘制线条，纸面上会留下一些凹凸不平的印痕。当坑坑洼洼、满是颜料的纸面干透之后，颜料的色素就会沉淀于有痕迹的地方，出现生硬的印痕。这些瑕疵些许影响到画面色层的均匀和平整效果。这个情形有时会令人抓狂。但我们还是要顺其自然，学会去接受它。画家都期待作品完成后富于整体效果，不必在乎局部某些细小的得失。这幅水彩画就是一个例子，里边出现了少量线的生硬痕迹，而不像通常在平整的纸面上画出的很柔和的样子。但是，这并没有影响到作品的完整效果。

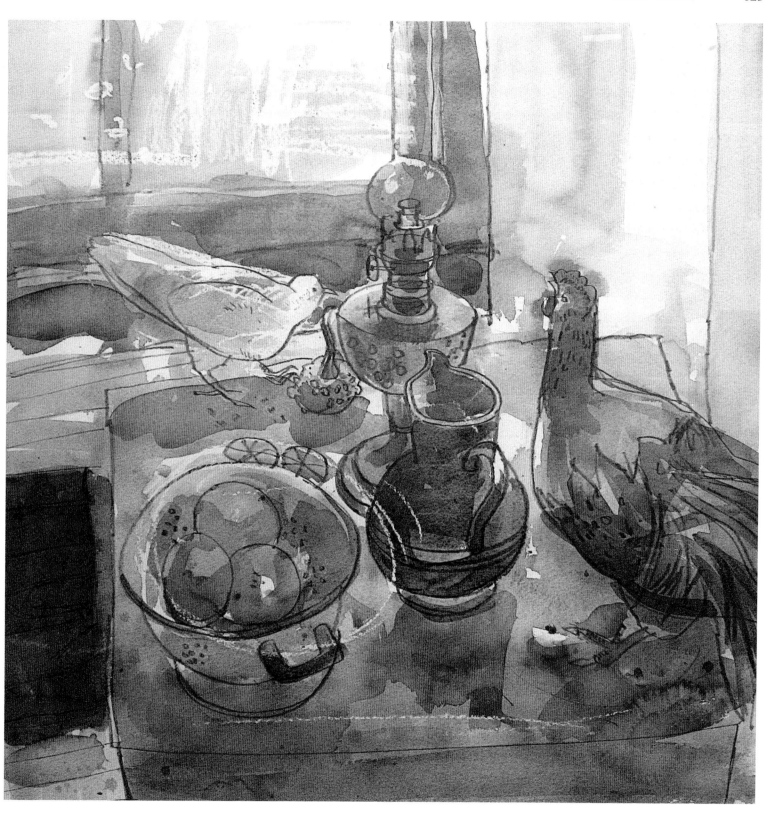

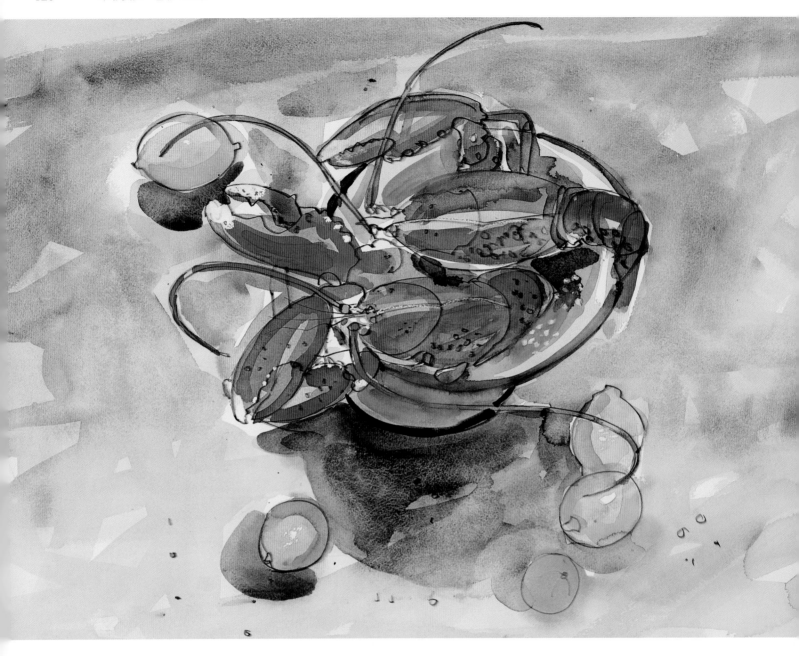

龙虾、柠檬和酸橙

水彩画，贝罗尔牌水溶性铅笔，油画棒，阿诗牌300克冷压纸，53 cm×71 cm，画家自藏

龙虾的色彩总能激起我的兴趣。每一次我煮龙虾时，都能看到它变成各种不同的红色，从灰的粉红色变成深的朱红色。据经验，龙虾变成不同的颜色与其重量和煮的时间长短有关系。我想，龙虾变颜色的道理对水彩作画有一定启发。就如同没有哪两个釉料会形成相同的色彩一样，绘画时也没有哪两笔色彩是一模一样的。秘诀就是：合适的最好，而不是越多越好。如果我们作画的时候，能保持住画面各种关系恰当的平衡，就找到了绘画成功的答案！

词汇

艺术家的颜料商 老式术语，指画材制造商或供应商。

贝罗尔牌水溶性铅笔 一种美国制造铅笔，已经停产。画家德文特和卡朗·德阿切都喜欢使用这种类型的铅笔。

画草图 开始画一幅水彩画之前，使用简单的黑白调子、形状、线条、颜色等手段，把一幅画的主要元素在画面上进行安排。

中国白 用锌制成的白色水彩画颜料，由于它较淡且较透明，适合在水彩画中表现亮部。

彩色蜡笔 也被称为康特棒，这是一种绘画媒介，由压缩石墨粉制成，包含蜡与木炭的混合物，横截面通常是四方形。

自动铅笔 自动铅笔由铅笔芯和笔杆两部分组成，笔杆带有一个自动装置，可变化伸延固体笔芯。笔芯由石墨与压缩木炭制成，它与笔杆是分离的，当笔芯折断时可以自动向外推进伸延。与普通木质铅笔不同的是，自动铅笔不需要用刀削铅笔。

固定纸张 水彩作画时需要使用大量的水，纸张会因吸水而扩展，纸面就像出现河流、山谷一样变得起伏不平。如果作画前固定住纸张的四个边缘，潮湿变形的纸张在干燥之后，就会因收缩而重新恢复平坦。

炭精棒 木炭粉与橡胶黏合剂混合压制而成的圆形或方形的绘画笔。

逆光 法国术语，意思就是面向光源。逆光作画时细节通常都被隐藏住，造成强烈的明暗对比。

黄金分割 也被称为神圣的比例。黄金分割或黄金比例是我们常提到的一个数字比，也是一个简单几何图形的边长比值。它在视觉感觉上是最舒适的，经常被艺术家用来确定一个矩形最理想的边长组合。

颗粒化 我们作画时使用某些颗粒粗糙的颜料，当添加水时造成色素与黏合剂分离，色素沉淀到纸张的低洼处。当颜料干透以后就会形成颗粒状纹理。

貂毛笔 也被称为红貂毛笔。笔毛来自西伯利亚貂（黄鼠狼）的尾巴，这是一种狡猾的鼬鼠，而不是真正的貂。

色调 一幅画的色调居于高光和深色之间。

中间调子 类似于上面的意思，就是很深的暗部与很浅的亮部之间那些特定颜色。

拖把刷子 一种吸水量很多的大刷子。主要用于迅速铺开大面积、含水量多的颜色。

冷压纸 水彩画纸有三种基本类型，热压纸、冷压纸（非热压纸）和粗糙纸。相比于热压纸（光滑）和粗糙纸（肌理强）两种纸，冷压纸表面质地介于两者之间，略有肌理但并不太强。作画时，冷压纸可以呈现出柔和的颜色层次和鲜明的色彩艳度。同时，在水色的作用下，颜料也会颗粒沉淀并呈现出明显的肌理效果。

深入刻画 在纸面上绘制一幅水彩画时，总是在干的或湿的时候进行。整个作画过程中，对形象不断地修改和丰富，就是深入刻画。

渲染 用湿润的水彩色反复在画纸上着色，创建一种特定的色彩效果。

户外写生 这是借用了法国一个相似的词汇"开放空气"。多用于描述在户外绘画的行为。

三原色 这些颜色不能通过其他颜色混合而成，它们是颜色中最基本的色彩。这三个颜色是红色、蓝色和黄色。原色混合在一起可以产生间色和复色。

衣纹笔 这种笔具有长长的笔毛和优质的笔锋，通常用于细节和细线的绘制。

望远镜 望远镜通常安装在三脚架上。

裱纸 这是作画时用来保持纸张平整度的一种手段。做法是：将纸浸湿后铺平在画板上，然后用胶带粘贴住纸的边缘。当画纸起伏不平的表面完全干燥后，就会收缩变窄，在四周胶带的固定下，画纸就会恢复完整的平整度。如果使用的是厚纸，干透后拉伸程度会大一些，应当使用质量更好的胶带。

打底稿 用铅笔轻轻地画，描绘一幅画中各种物体所处位置。也可以用更加抽象概括的图形等方式来进行。还可以用英国纤维笔或印度墨汁来打草图，当笔迹干透后，再使用水彩在上面进行绘制。

牛皮面纸 牛皮纸最初是由小牛皮制作的，但是现代牛皮纸（植物牛皮纸）是一种完全不同的合成材料。有各种各样的使用目的，包括文印纸、技术图纸和水彩纸。

蜡排斥，油排斥 这是在水彩作画前做基底的一种技巧，利用了水和蜡、水和油相排斥的原理。蜡或油性蜡笔在纸面或色层表面上画出痕迹，当含水颜色覆盖于其上时，有蜡或油性蜡笔痕迹的地方就会排斥含水颜色，含水颜色只能渗透入到周边其他地方。

湿画法 这是一种很常用的水彩作画方式，指用湿笔在一片湿的色彩区域上继续深入绘制。这种画法，往往获得各种不同的画面效果，这要取决于底层颜色湿的程度。此外，这也是一种在纸面上混合颜色的方法。

图书在版编目（CIP）数据

水彩技法：色彩与线条 / (英) 格伦·斯库勒著；
刘洋，刘广滨译. — 南宁：广西美术出版社，2017.5
　书名原文：COLOUR AND LINE IN WATERCOLOUR
　ISBN 978-7-5494-1759-9

　Ⅰ. ①水… Ⅱ. ①格… ②刘… ③刘… Ⅲ. ①水彩画—绘画技法
Ⅳ. ①J215

中国版本图书馆CIP数据核字（2017）第117883号

Volume Copyright © Batsford 2016
Text and illustrations copyright © Glen Scouller 2016
First published in the United Kingdom in 2016 by Batsford
1 Gower Street, London, WC1E 6HD
An imprint of Pavilion Books Company Ltd

水彩技法·色彩与线条
SHUICAI JIFA · SECAI YU XIANTIAO

著　　者：［英］格伦·斯库勒
译　　者：刘　洋　刘广滨
图书策划：覃西娅　黄冬梅
责任编辑：覃西娅　黄冬梅
责任校对：陈小英
审　　读：马　琳
封面设计：熊艳红
责任监制：凌庆国
终　　审：姚震西
出版发行：广西美术出版社
地　　址：南宁市望园路9号
邮　　编：530023
网　　址：www.gxfinearts.com
印　　刷：深圳当纳利印刷有限公司
版　　次：2017年6月第1版
印　　次：2017年6月第1版第1次印刷
开　　本：889 mm×1194 mm　1/12
印　　张：10$\frac{8}{12}$
书　　号：ISBN 978-7-5494-1759-9
定　　价：78.00元

版权所有　翻印必究